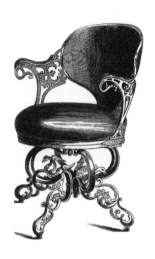

© PCM, Lyon, 2004

ISBN 2-914199-39-2

English: C.-S.-D.
Français: Clara Schmidt
Deutsch: Annett Richter
Español: Stéphanie Lemière
Russian: Magma, OOO

Furniture
Mobilier
Mobiliar
Mobiliario
Мебель

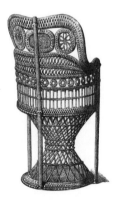

L'Aventurine

Contents • Sommaire • Inhalt • Índice • Оглавление

Foreword

S tyles in furniture have developed trough history along with daily custom. From purely utilitarian, furniture will take a bigger decorative role through time. Indeed, fashion and the sense of convenience will slowly shape the pieces of furniture. While joiners' and carpenters' crafts were at first essential, furniture's aesthetics will follow the architectural and artistic trends.

The influence of architecture is essential in the decoration of furniture as well as in its very spirit. Quite often the architect of a specific building will design the furniture and will coordinate the interior decorative elements such as panelling. This volume presents numerous pieces of furniture from different eras and countries.

Avant-propos

L'évolution du mobilier correspond à celle des habitudes quotidiennes de chaque époque et de chaque zone géographique. Purement utilitaire au départ, il jouera un rôle décoratif de plus en plus important au fil du temps. En effet, la mode et la notion de confort guideront peu à peu sa forme et, alors qu'au départ les meubles suivent l'art du charpentier et du menuisier, l'esthétique du mobilier finira par se calquer sur le décor architectural et les tendances artistiques du moment. L'influence de l'architecture est essentielle non seulement dans le décor, mais dans les lignes et l'esprit du mobilier. Souvent, c'est d'ailleurs l'architecte qui prévoit et dessine le mobilier du bâtiment qu'il construit, qui accorde les éléments décoratifs, tels les boiseries et lambris, avec l'esthétique des meubles. De nombreux recueils de modèles de différentes époques guident le goût du public et donnent à l'artisan la possibilité d'exécuter les meilleures créations.

Vorwort

Die Entwicklung oder Weiterentwicklung des Mobiliars geht entlang mit jenen der alltäglichen Gewohnheiten einer jeden Epoche und geographischen Region. Anfänglich nichts weiter als zum reinen Gebrauch bestimmt, so nimmt das Mobiliar im Laufe der Zeit eine immer wichtigere Dekorationsrolle ein. Nach und nach bestimmen Mode und Komfort immer mehr die Form und das Aussehen. War es am Anfang die Schreiner- und Zimmermannskunst, so folgt die Ästhetik letztendlich der architektonischen Dekorationskunst und den künstlerischen Tendenzen der Zeit. Der Einfluss der Architektur spielt nicht nur im Dekor, sondern auch in der Linienführung der Möbel eine wesentliche Rolle. Immer öfter ist es der Architekt selbst, welcher das Mobiliar in den Gebäuden vorsieht, dieses in seinen Plänen verankert und welcher Dekorationselemente wie Holztäfelung oder Wandverkleidung mit der Ästhetik des Mobiliars verbinden lässt. ahlreiche Modellsammlungen verschiedener Zeitalter bestimmen den Geschmack der Öffentlichkeit und schaffen somit dem Kunsthandwerker die Möglichkeit zu außergewöhnlichen Kreationen.

Prólogo

La evolución del mobiliario corresponde a la de las costumbres cotidianas de cada época y zona geográfica. Puramente utilitario al principio, desempeña un papel decorativo cada vez más importante al transcurrir el tiempo. En realidad, la moda y la noción de comodidad guían poco a poco su forma y, mientras los muebles siguen inicialmente el arte del carpintero y del ebanista, la estética del mobiliario termina por seguir la decoración arquitectural y las tendencias artísticas del momento. La influencia de la arquitectura es fundamental no sólo en la decoración, sino también en las líneas y el espíritu del mobiliario. A menudo es el proprio arquitecto quien prevee y diseña el mobiliario del edificio que construye, y es quien armoniza los elementos decorativos—tales como los revestimientos y la guarnición de madera—con la estética de los muebles. Muchas colecciones de modelos de distintas épocas guían el gusto del público y dan al artesano la posibilidad de ejecutar las mejores creaciones.

Предисловие

Развитие мебели соответствует привычкам и запросам каждой эпохи и каждой географической зоны. Кроме унитарного значения, мебель выполняет декоративную функцию, которая со временем становится все более значимой. Действительно, мода и комфорт шаг за шагом ведут к изменению формы и, таким образом, мебель следует за искусством столяра и краснодеревщика, а эстетика мебели - за архитектурным декором и художественными тенденциями времени. Архитектура имеет большое влияние не только на декор, но и на линии и дух мебели. Зачастую, именно архитектура и рисунок главенствуют, что проявляется уже во время создания мебели. Это сопровождается декоративными элементами, такими как обивка и отделка лепными украшениями. В эстетике мебели различных эпох видно как меняется вкус публики, что дает мастеру возможность быть не просто ремесленником, а художником.

Living room
Salon
Wohnzimmer
Cuarto de estar
Гостиная

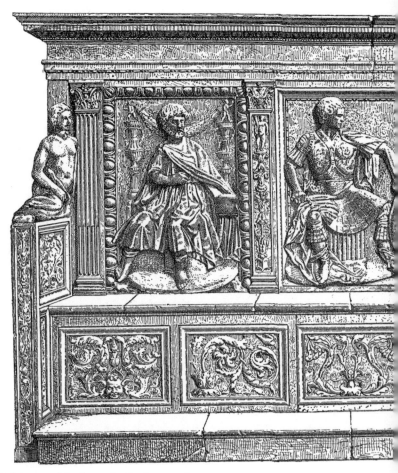

Antonio Federighi, marble bench, Italy, 15 th century.
Antonio Federighi, banc en marbre, Italie, XVᵉ siècle.
Antonio Federighi, Marmorbank, Italien, 15. Jh.
Antonio Federighi, banco de mármol, Italia, siglo XV.
Антонио Федериги. Мраморная скамья, Италия, 15 век.

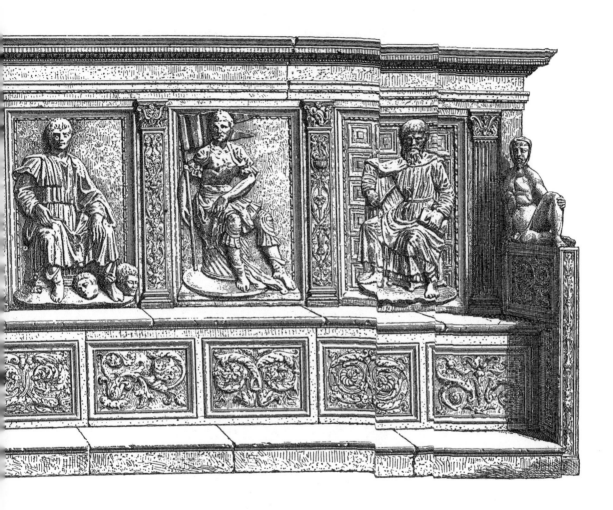

15

16:
Jollat, armchair, France,
16 th century.
Jollat, fauteuil, France,
XVIᵉ siècle.
Jollat, Lehnstuhl,
Frankreich, 16. Jh.
Jollat, butaca, Francia,
siglo XVI.
Жолат. Кресло,
Франция, 16 век.

17:
Chair, Netherlands,
16th century.
Chaise, Pays-Bas,
XVIᵉ siècle.
Stuhl, Niederlande, 16. Jh.
Silla, Países Bajos,
siglo XVI.
Стул, Нидерланды,
16 век.

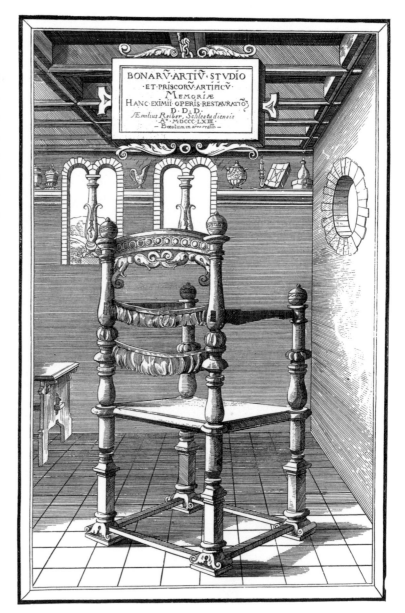

BONARV·ARTIV·STVDIO
ET·PRISCORV·ARTIFICV·
MEMORIÆ
HANC·EXIMII·OPERIS·RESTAVRATIOₓ
·D·D·D·
Æmilius Reiber, Schlestadiensis
Aᵒ·MDCCC·LXIII·
– Boeolum in ære crassi –

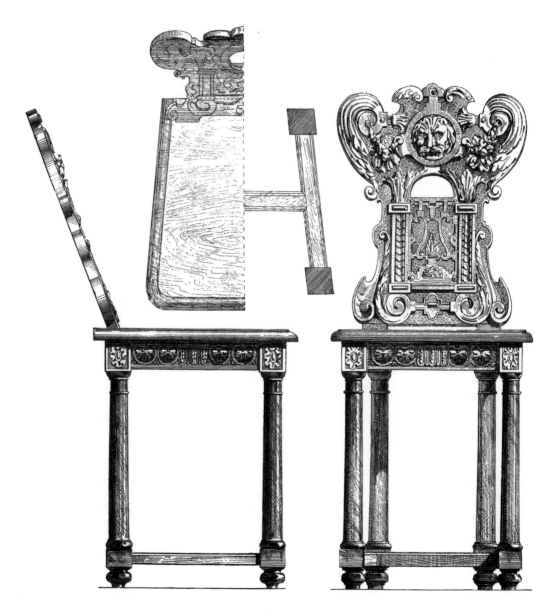

17

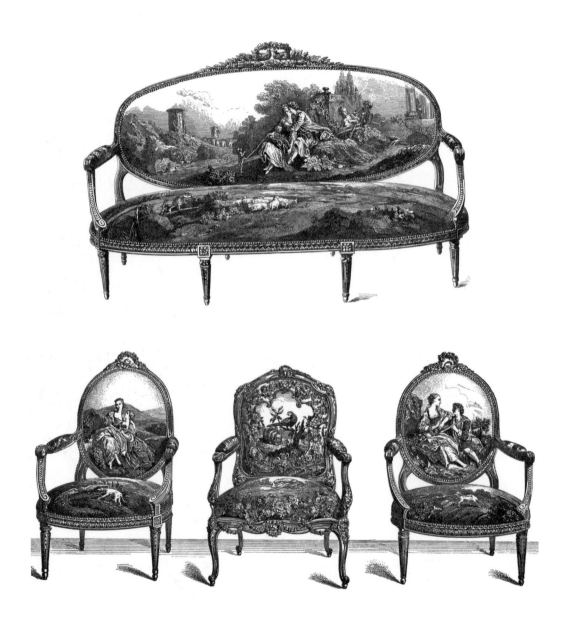

18:
Sofa and armchairs, France,
17th and 18th centuries.
Canapé et fauteuils, France, XVII^e
et XVIII^e siècles.
Sofa und Lehnstühle, Frankreich,
17. und 18. Jh.
Sofá y butacas, Francia,
siglos XVII y XVIII.
Диван и кресла, Франция,
17 и 18 век.

19:
Armchair, France, 17th century.
Fauteuil, France, XVII^e siècle.
Lehnstuhl, Frankreich, 17. Jh.
Butaca, Francia, siglo XVII.
Кресло, Франция, 17 век.

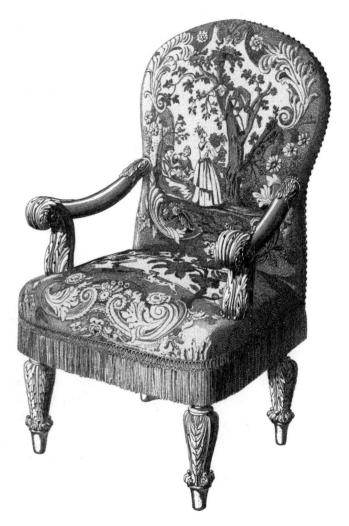

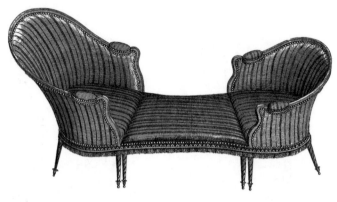

20:
Loveseat and armchair, England, 18th century.
Causeuse et fauteuil, Angleterre, XVIIIᵉ siècle.
Sofasessel und Lehnstuhl, England, 18. Jh.
Confidente y butaca, Inglaterra, siglo XVIII.
Кресло на двоих и обычное кресло, Англия, 18 век.

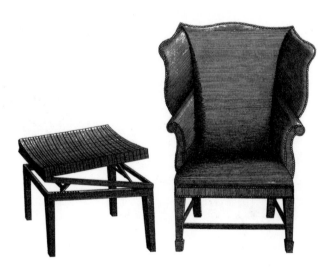

21:
Chairs.
Chaises.
Stühle.
Sillas.
Стулья

Hepplewhite, *Cabinet Maker and Upholsterer's Guide*, London, 1788.

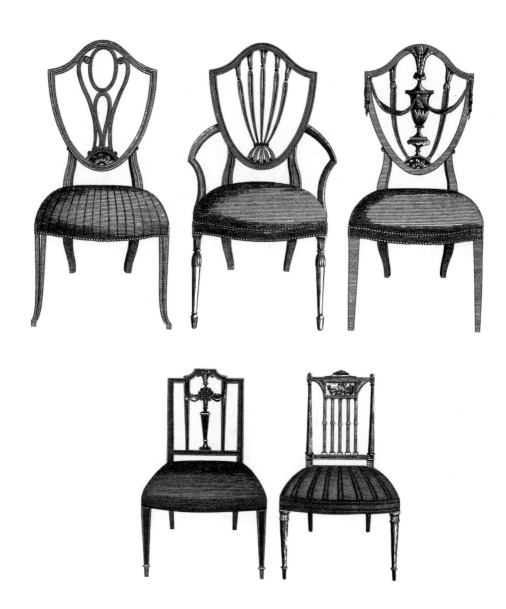

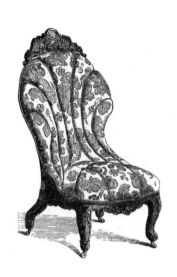

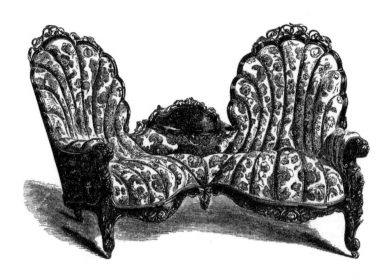

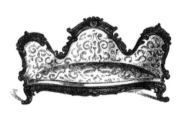

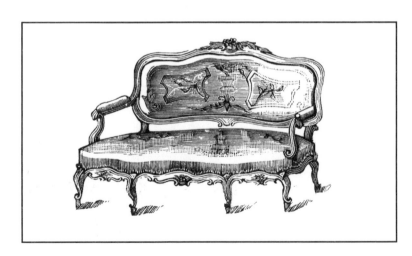

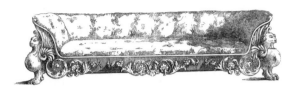

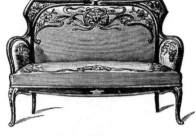

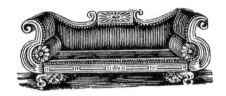

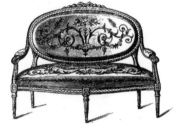

22-23:
Armchair and sofas,
England, 18th and
19th centuries.
Fauteuil et canapés,
Angleterre, XVIIIe et
XIXe siècles.
Lehnstuhl und Sofas,
England, 18. und 19. Jh.
Butaca y sofás, Inglaterra,
siglos XVIII y XIX.
Кресло и диван, Англия.
18 и 19 века.

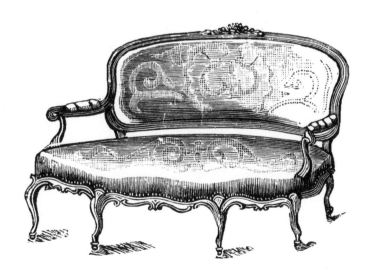

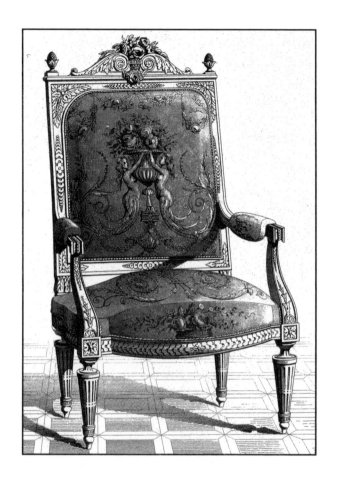

24:
Armchair, France, 18th century.
Fauteuil, France, XVIIIᵉ siècle.
Lehnstuhl, Frankreich, 18. Jh.
Butaca, Francia, siglo XVIII.
Кресло, Франция, 18 век.

25:
Sofa armrests.
Accoudoirs de canapé.
Sofa-Armlehnen.
Brazos de sofá.
Диван для отдыха.

George Smith, *The Cabinet
Maker and Upholsterer's Guide*,
London, 1826.

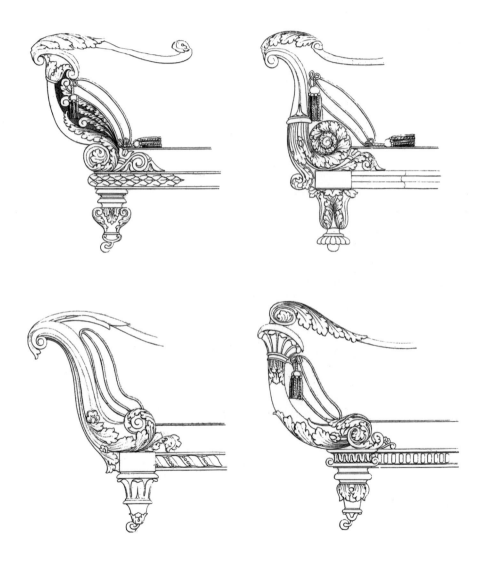

25

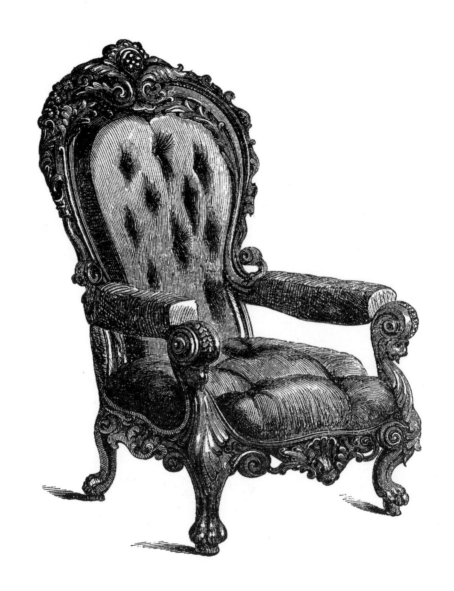

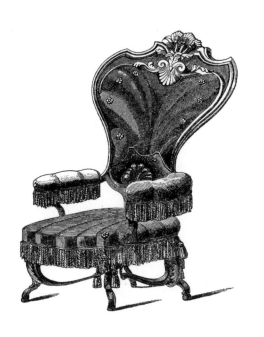

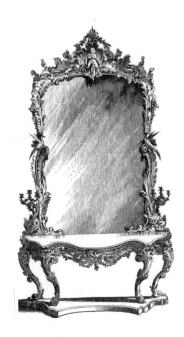

26-31:
Armchairs and sofa,
England, 19th century.
Fauteuils et canapé,
Angleterre, XIXᵉ siècle.
Lehnstühle und Sofa,
England, 19. Jh.
Butacas y sofá, Inglaterra,
siglo XIX.
Кресла и диван,
Англия, 19 век.

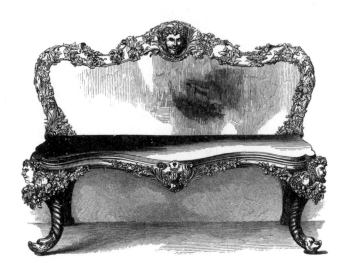

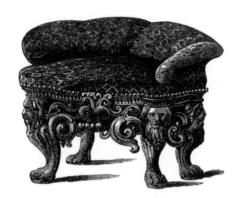

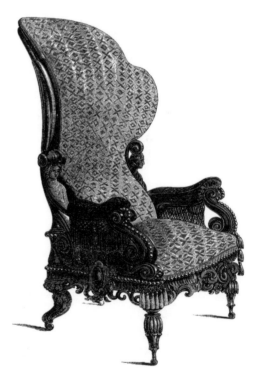

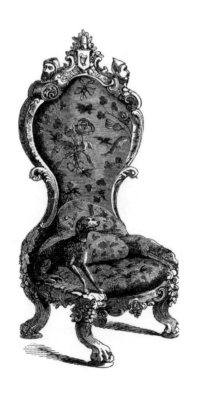

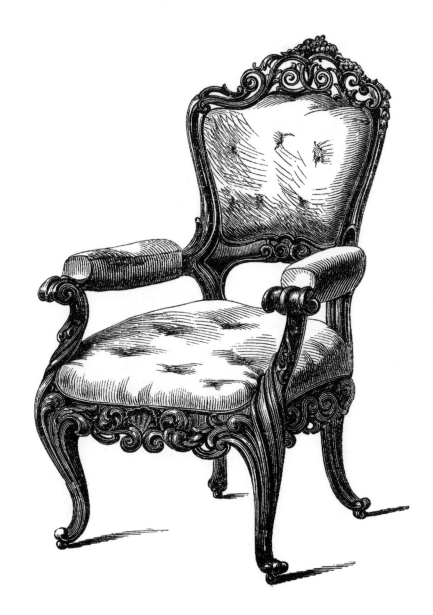

29

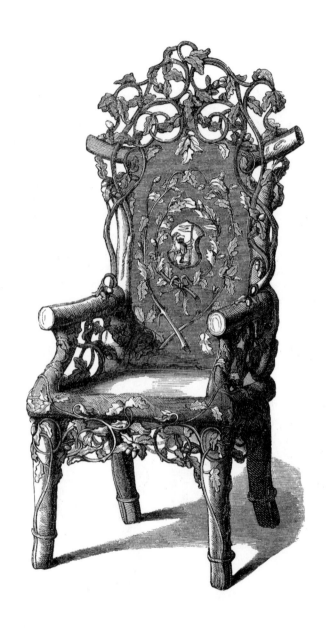

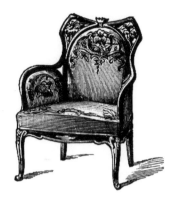

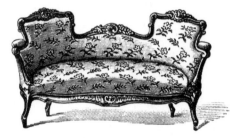

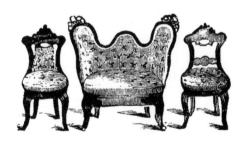

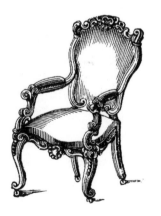

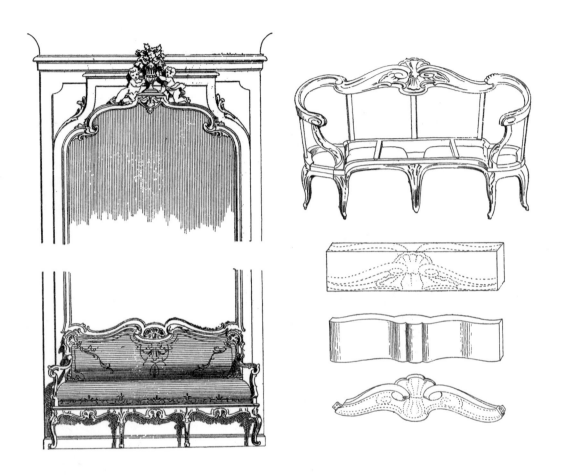

Panelling and sofas.
Lambris et canapés.
Täfelung und Sofas.
Revestimiento y sofás.
Диваны и образцы панельной обшивки мебели.

Havard, *L'Art dans la maison,* Paris, 1884.

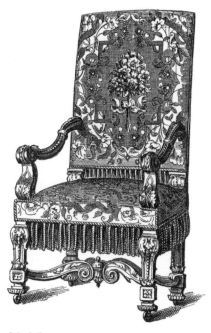

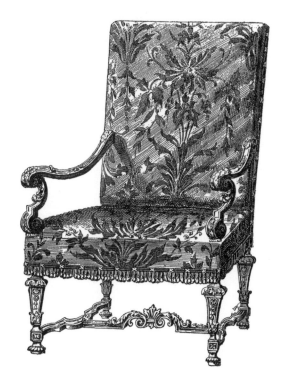

33-35:
Armchairs and sofa, France,
17th and 18th centuries.
Fauteuils et canapé, France,
XVIIe et XVIIIe siècles.
Lehnstühle und Sofa, Frankreich,
17. und 18. Jh.
Butacas y sofá, Francia, siglos,
XVII y XVIII.
Кресла и диван, Франция,
17 и 18 век.

Havard, *L'Art dans la maison*,
Paris, 1884.

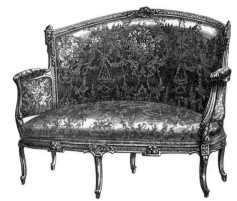

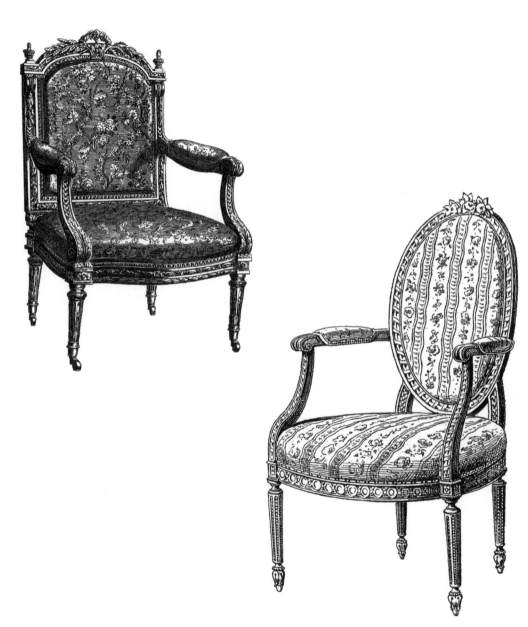

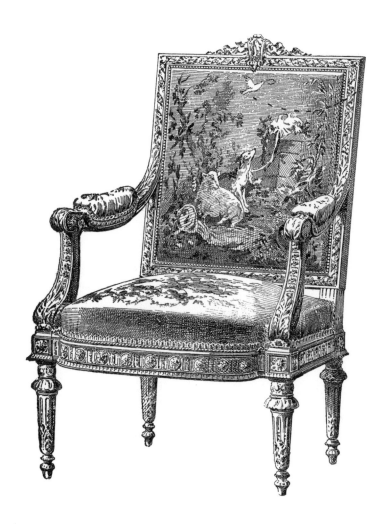

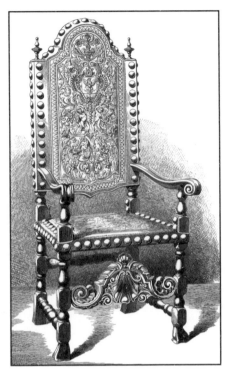

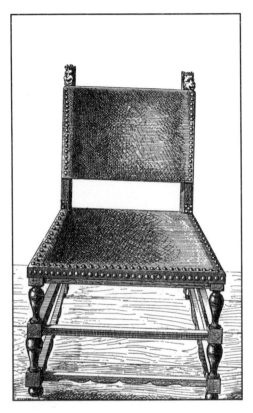

Seats, Portugal, Netherlands,
France, 17th century.
Sièges, Portugal, Pays-Bas, France,
XVIIᵉ siècle.
Sitze, Portugal, Niederlande,
Frankreich, 17. Jh.
Asientos, Portugal, Países Bajos,
Francia, siglo XVII.
Стулья, Португалия,
Нидерланды, Франция, 17 век.

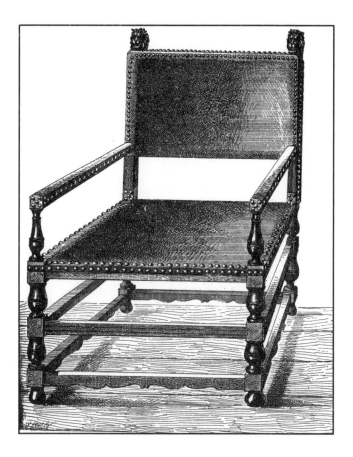

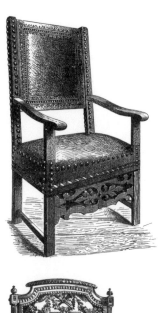

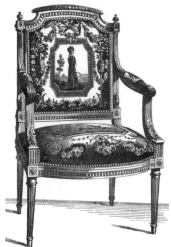

Seats, Netherlands, France, 17th century.
Sièges, Pays-Bas, France, XVIIᵉ siècle.
Sitze, Niederlande, Frankreich, 17. Jh.
Asientos, Países Bajos, Francia, siglo XVII.
Кресло и стулья, Нидерланды, Франция,
17 век.

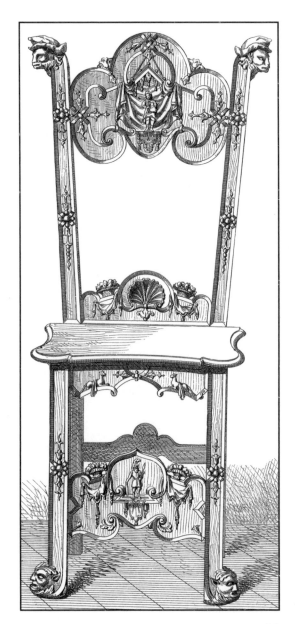

38:
Chairs, Germany,
17th century.
Chaises, Allemagne,
XVIIᵉ siècle.
Stühle, Deutschland, 17. Jh.
Sillas, Alemania, siglo XVII.
Стулья, Германия, 17 век.

39:
Armchair, Germany,
15th century.
Fauteuil, Allemagne,
XVᵉ siècle.
Lehnstuhl, Deutschland,
15. Jh.
Butaca, Alemania, siglo XV.
Кресло, Германия, 15 век.

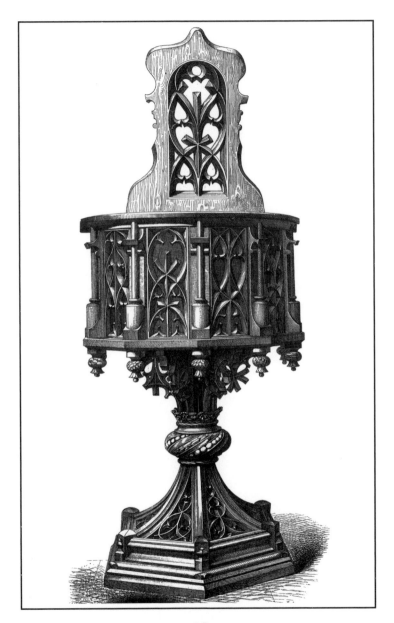

39

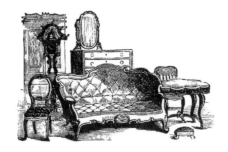

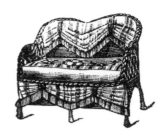

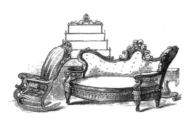

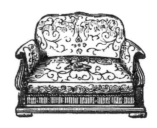

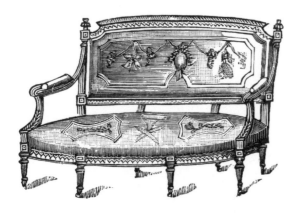

40-41:
Sofas and armchair, England,
19th century.
Canapés et fauteuil,
Angleterre, XIXᵉ siècle.
Sofas und Lehnstuhl, England,
19. Jh.
Sofás y butaca, Inglaterra,
siglo XIX.
Диваны и кресло, Англия,
19 век.

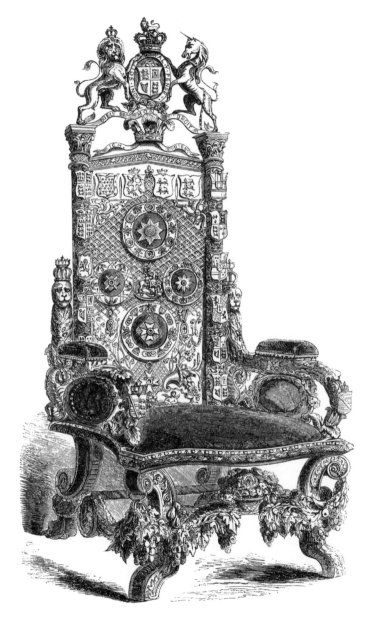

41

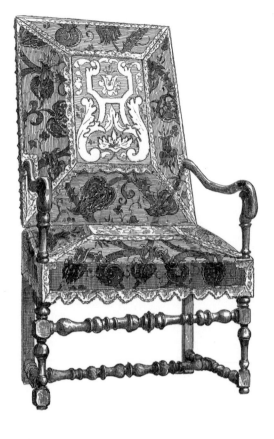

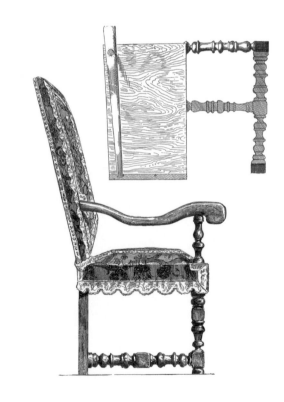

43:
Anteroom.
Antichambre.
Vorzimmer.
Antecámara.
Прихожая.

Havard, *L'Art dans la maison,* Paris, 1884.

42:
Armchair, France, 17th century.
Fauteuil, France, XVIIᵉ siècle.
Lehnstuhl, Deutschland, 17. Jh.
Butaca, Francia, siglo XVII.
Кресло, Франция, 17 век.

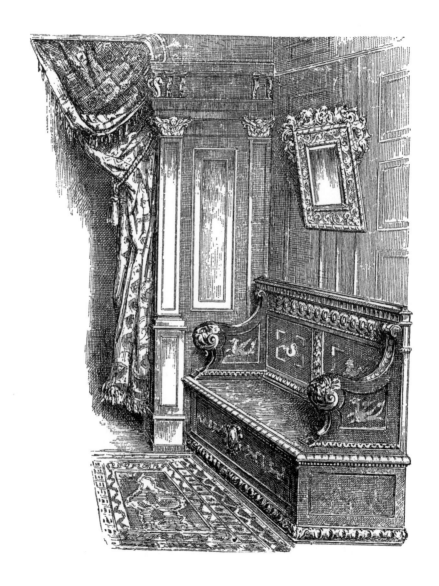

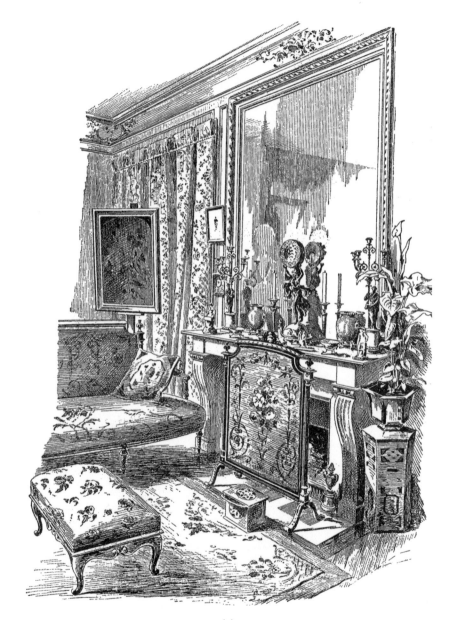

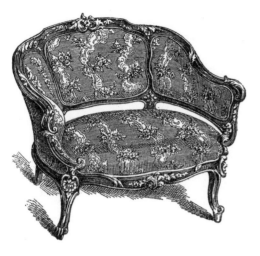

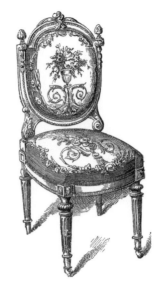

44:
Living room.
Salon.
Wohnzimmer.
Cuarto de estar.
Гостиная.

45:
Armchair and chairs.
Fauteuil et chaises.
Lehnstuhl und stühle.
Butaca y sillas.
Кресло и стулья.

Havard, *L'Art dans la maison,* Paris,
1884.

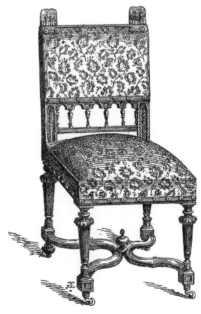

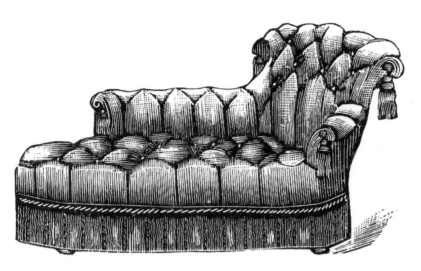

46-55:
Sofas, armchairs and
chairs, England,
18th and 19th centuries.
Canapés, fauteuils et
chaises, Angleterre,
XVIII^e et XIX^e siècles.
Sofas, Lehnstühle und
Stühle, England,
18. und 19. Jh.
Sofás, butacas y sillas,
Inglaterra,
siglos XVIII y XIX.
Диваны, кресла и
стулья, Англия,
18 и 19 век.

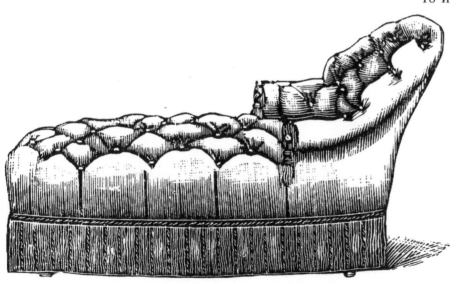

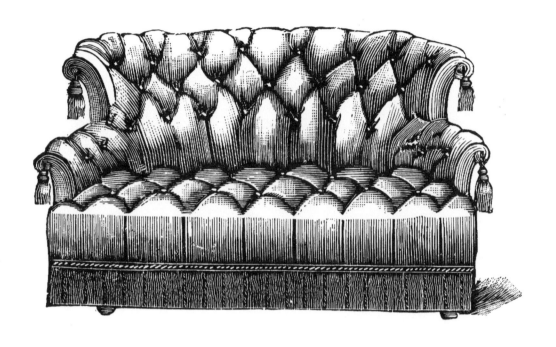

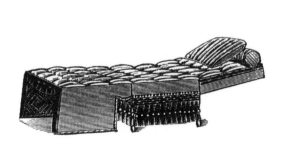

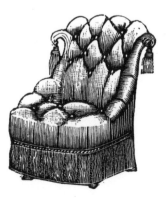

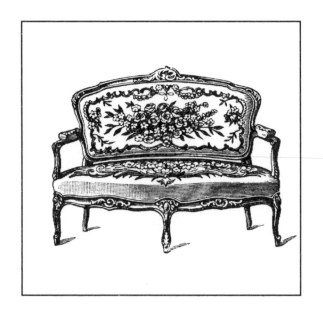

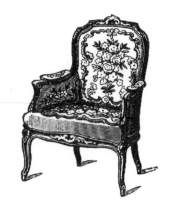

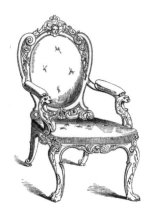

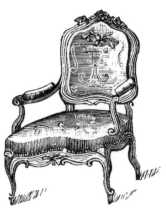

 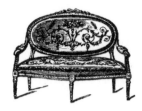 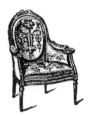

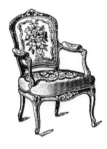 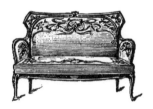 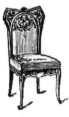

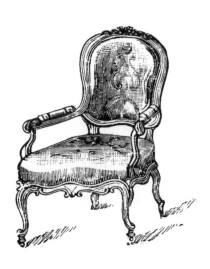

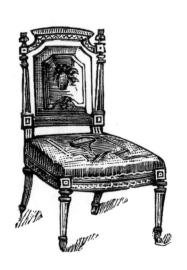

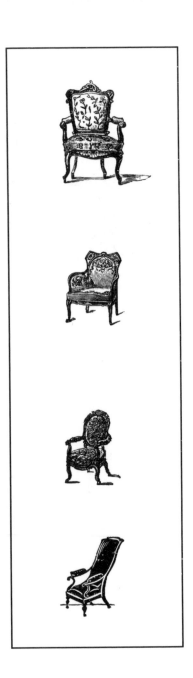

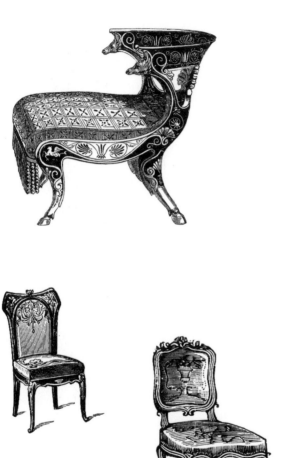

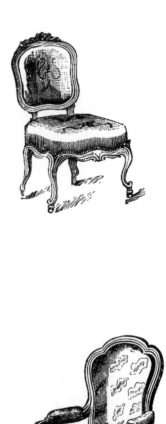

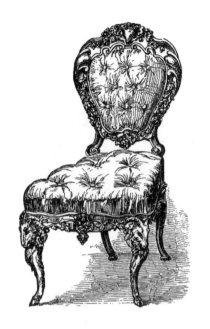
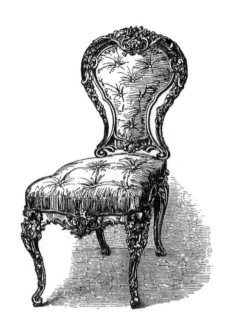

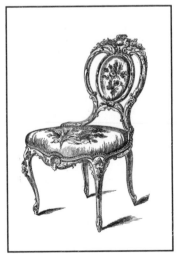
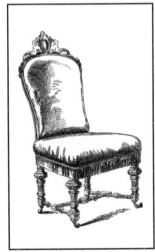
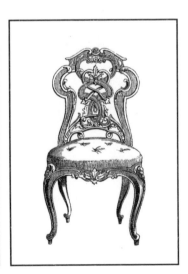

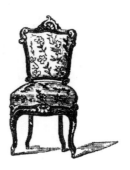

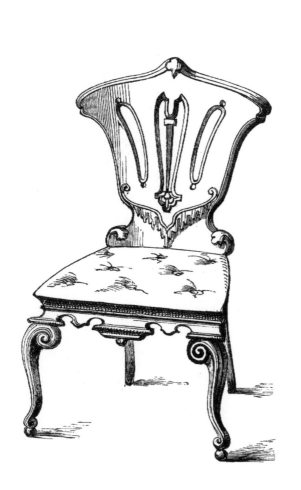

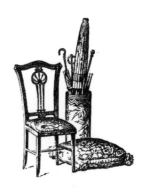

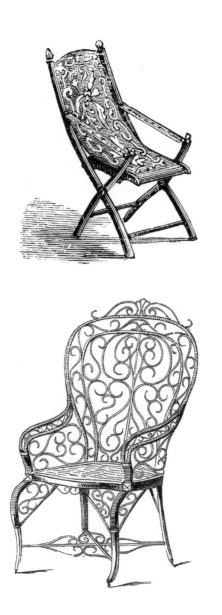
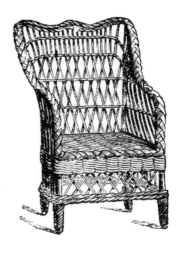
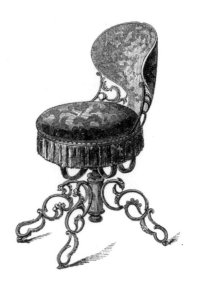

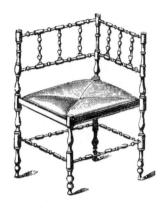

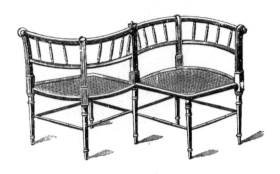

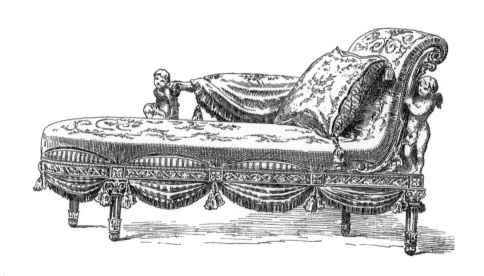

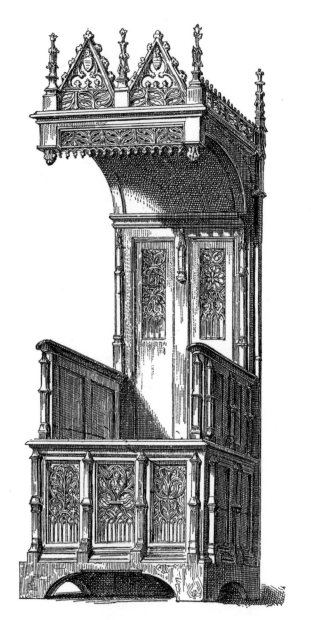

Armchair, 15th century.
Fauteuil, XVᵉ siècle.
Lehnstuhl, 15. Jh.
Butaca, siglo XV.
Кресло, 15 век.

Havard, *L'Art dans la maison,*
Paris, 1884.

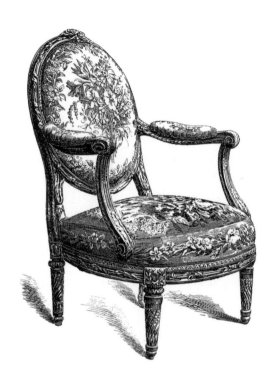

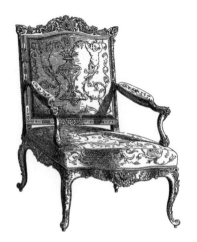

Armchairs, France,
17th and 18th centuries.
Fauteuils, France,
XVII^e et XVIII^e siècles.
Lehnstühle, 17. und 18. Jh.
Butacas, Francia,
siglos XVII y XVIII.
Кресла, Франция, 17 и 18 век.

Havard, *L'Art dans la maison,*
Paris, 1884.

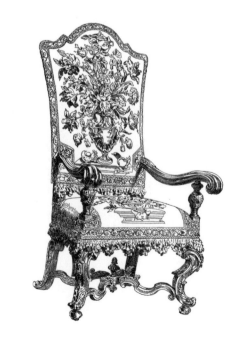

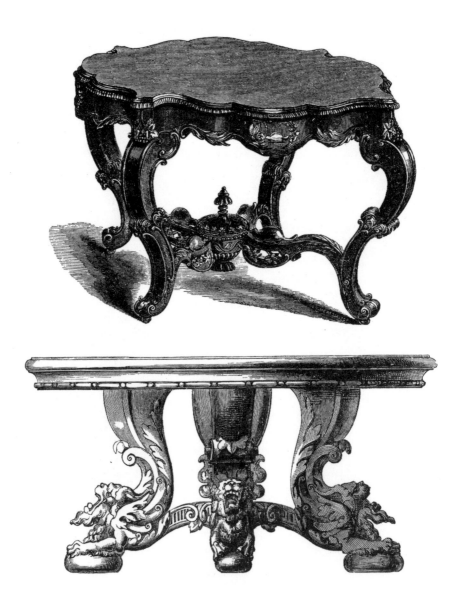

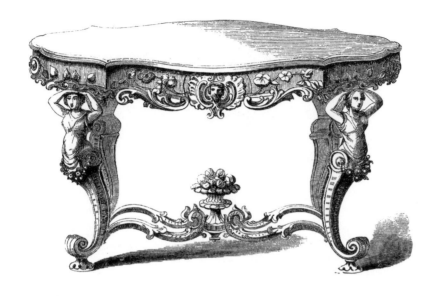

58-59:
Tables, England, 19th century.
Tables, Angleterre, XIXᵉ siècle.
Tische, England, 19. Jh.
Mesas, Inglaterra, siglo XIX.
Столы, Англия, 19 век.

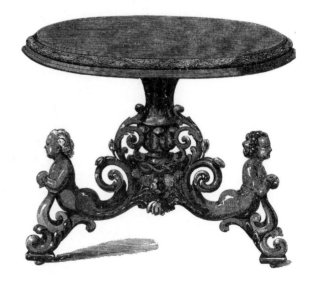

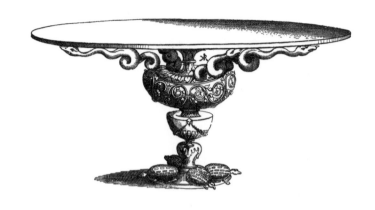

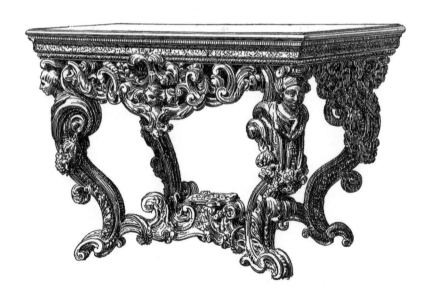

60

60:

Occasional table and table, France,
17th century.

Guéridon et table, France,
XVIIᵉ siècle.

Einbeiniger Schmucktisch und Tisch,
Frankreich, 17. Jh.

Velador y mesa, Francia, siglo XVII.

Круглый столик на ножке и
обычный стол, Франция, 17 век.

61:

Antique occasional table, Pompei.

Guéridon antique, Pompéi.

Antik einbeiniger Schmucktisch,
Pompei.

Antiguo velador, Pompei

Античный круглый столик на
ножке, Помпеи.

Havard, *L'Art dans la maison,*
Paris, 1884.

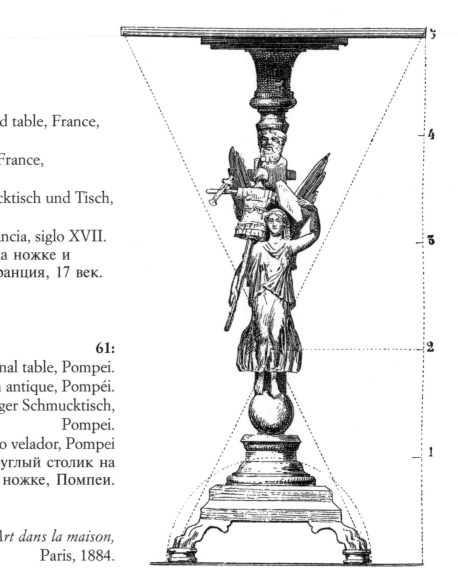

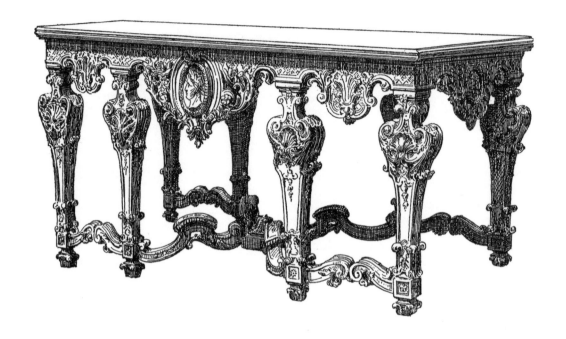

62:
Table, France, 17th century.
Table, France, XVIIᵉ siècle.
Tisch, Frankreich, 17. Jh.
Mesa, Francia, siglo XVII.
Стол, Франция, 17 век.

Havard, *L'Art dans la maison,* Paris, 1884.

63:
Table and occasional tables, France, 17th century.
Table et guéridons, France, XVIIᵉ siècle.
Tisch und einbeiniger Schmucktische, Frankreich, 17. Jh.
Mesa y veladores, Francia, siglo XVII.
Стол и круглые столики на ножке, Франция, 17 век.

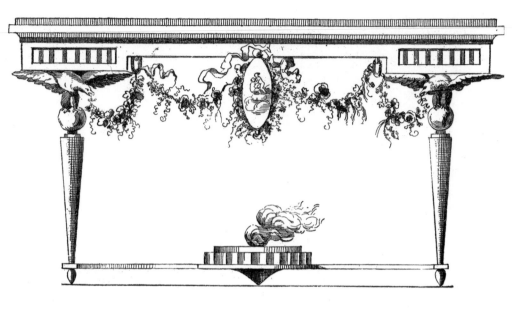

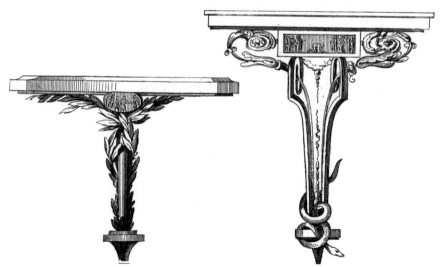

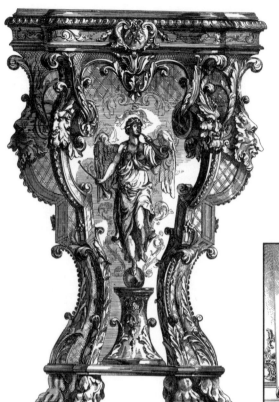

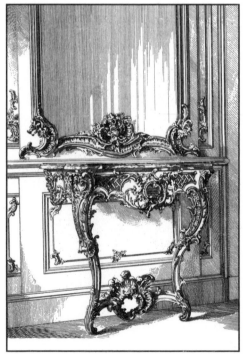

Console tables, France, 17th century.
Consoles, France, XVIIᵉ siècle.
Konsolen, Frankreich, 17. Jh.
Consolas, Francia, siglo XVII.
Консольные столики, Франция,
17 век.

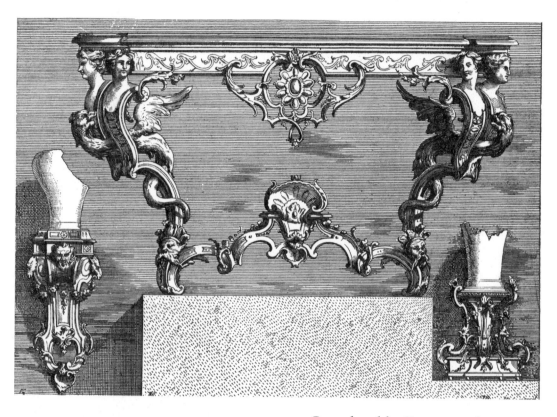

Console table, France, 18th century.
Console, France, XVIIIᵉ siècle.
Konsole, Frankreich, 18. Jh.
Consola, Francia, siglo XVIII.
Консольный столик, Франция, 18 век.

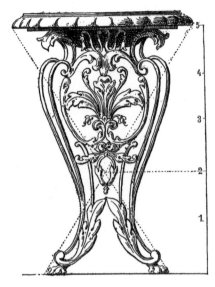

Androuet Du Cerceau, cabinet, France,
16th century.
Androuet Du Cerceau, cabinet, France,
XVIᵉ siècle.
Androuet Du Cerceau, Kabinett-
Schrank, Frankreich, 16. Jh.
Androuet Du Cerceau, aparador,
Francia, siglo XVI.
Андруэ дю Серсо. Шкаф с
выдвижными ящиками, Франция,
16 век.

66:
Occasional table.
Guéridon.
Einbeiniger Schmucktisch.
Velador.
Круглый столик на ножке.

Havard, *L'Art dans la maison,*
Paris, 1884.

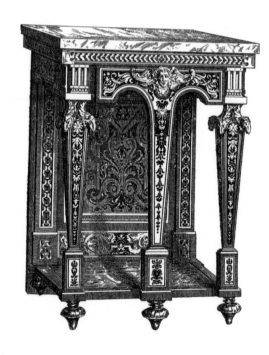

Console table, France, 16th century.
Console, France, XVIᵉ siècle.
Konsole, Frankreich, 16. Jh.
Consola, Francia, siglo XVI.
Консольный столик, Франция,
16 век.

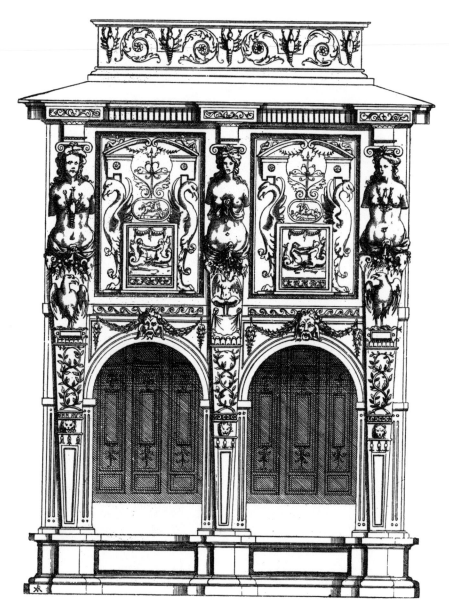

67

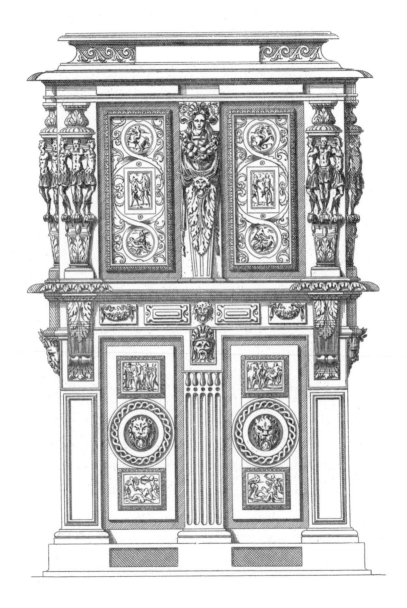

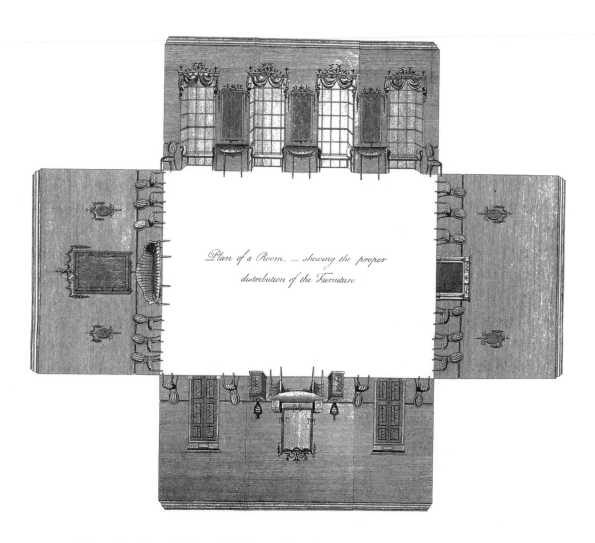

Plan of a Room, — shewing the proper distribution of the Furniture.

Hepplewhite, *Cabinet Maker and Upholsterer's Guide*, London, 1788.

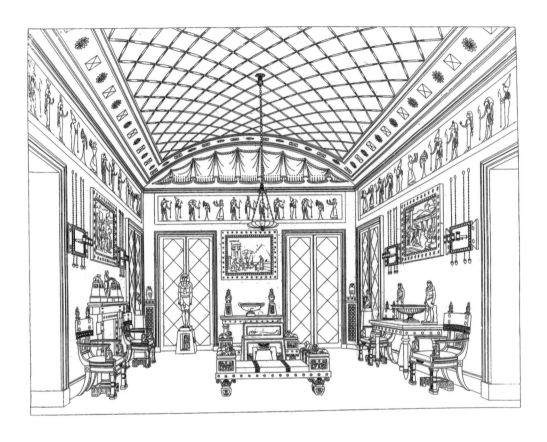

Thomas Hope, Living room, England, 19th century.
Thomas Hope, Salon, Angleterre, XIXᵉ siècle.
Thomas Hope, Wohnzimmer, England, 19. Jh.
Thomas Hope, Cuarto de estar, Inglaterra, siglo XIX.
Томас Хоуп, Гостиная, Англия, 19 век.

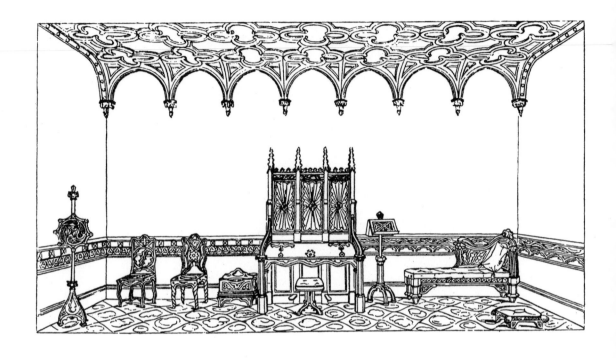

Living room.
Salon.
Wohnzimmer.
Cuarto de estar.
Гостиная.

John Claudius Loudon, *An Encyclopedia of Cottage,*
Farm and Villa Architecture and Furniture, London, 1833.

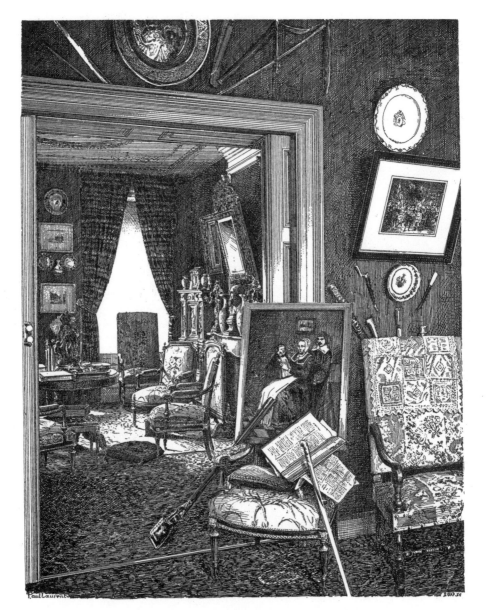

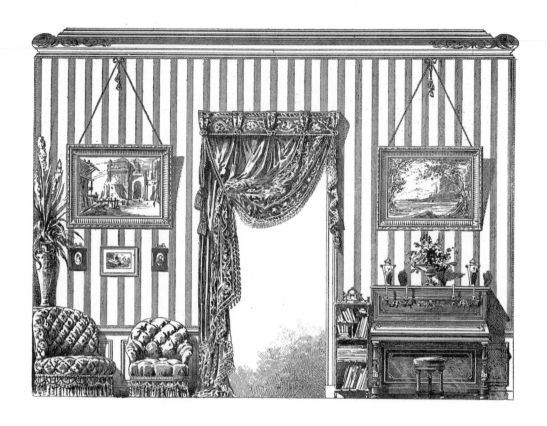

72-77:

Examples of Interior decoration.
Exemples de décoration intérieure.
Beispiele von Innendekoration.
Ejemplos de decoracíon de interiores.
Примеры декоративного убранства интерьера.

Havard, *L'Art dans la maison,* Paris, 1884.

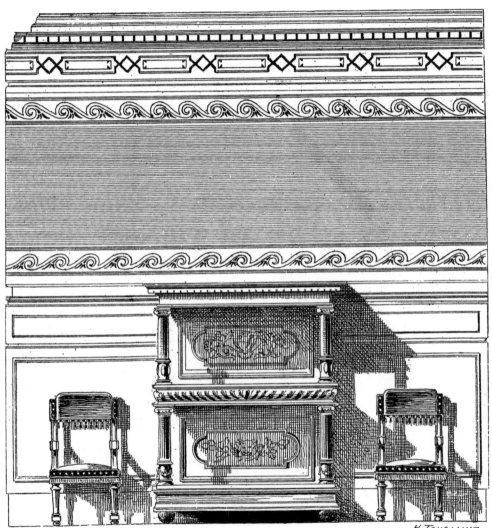

H. TOUSSAINT

74

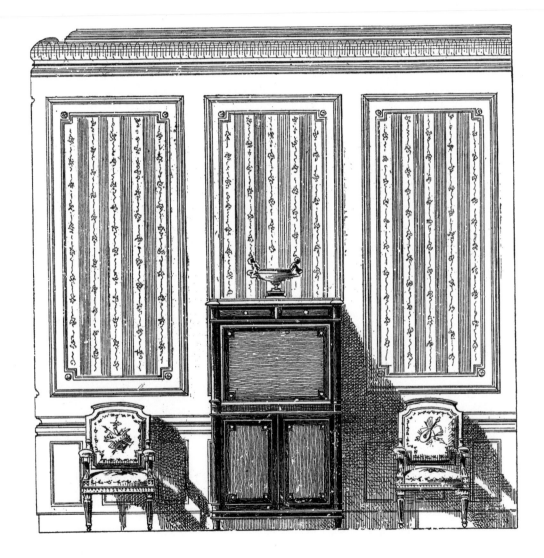

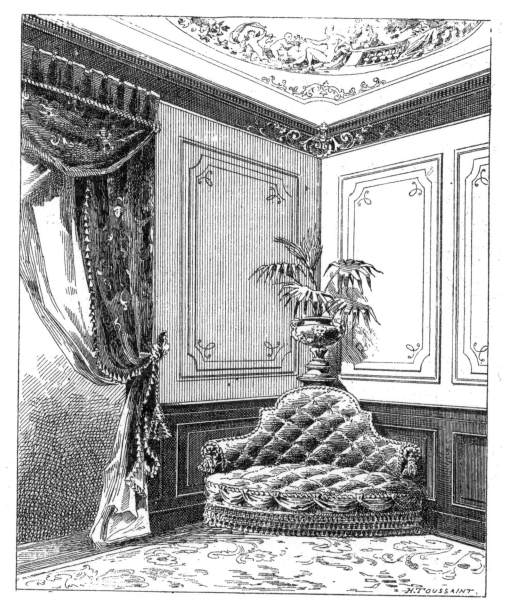

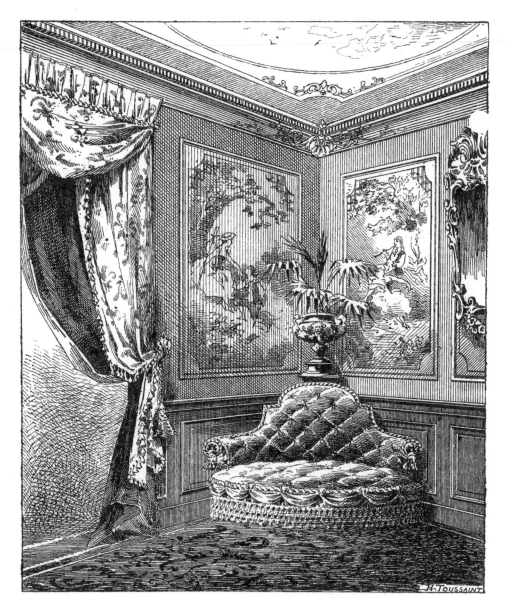

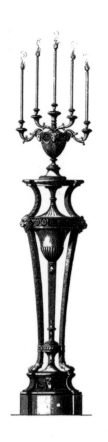
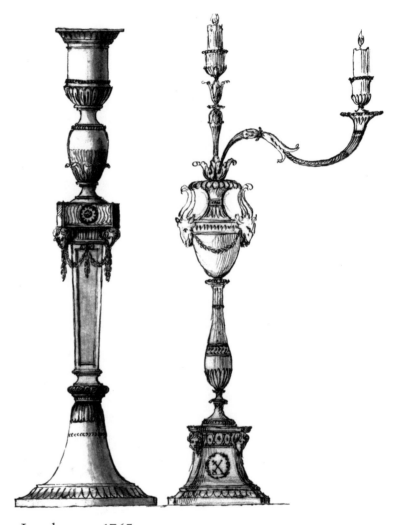

Robert Adam, Candelabra, London, ca. 1765.
Robert Adam, Candélabres, Londres, vers 1765.
Robert Adam, Kandelaber, London, um 1765.
Robert Adam, Candelabros, Londra, hacia 1765.
Роберт Адам. Канделябры, Лондон, ок. 1765.

Study
Cabinet de travail
Arbeitszimmer
Gabinete
Кабинет

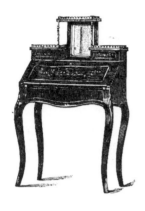

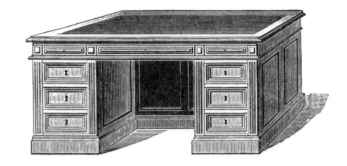

80:

Desks, England, 19th century.
Bureaux, Angleterre, XIX^e siècle.
Arbeitstische, England, 19. Jh.
Escritorios, Inglaterra, siglo XIX.
Письменные столы, Англия, 19 век.

81:

Table, France, 18th century.
Table, France, XVIII^e siècle.
Tisch, Frankreich, 18. Jh.
Mesa, Francia, siglo XVIII.
Стол, Франция, 18 век.

Havard, *L'Art dans la maison,* Paris, 1884.

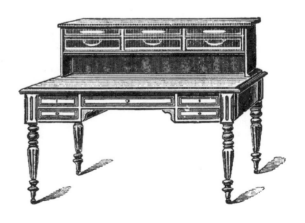

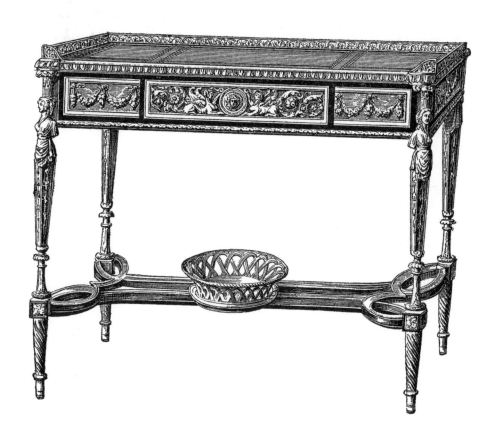

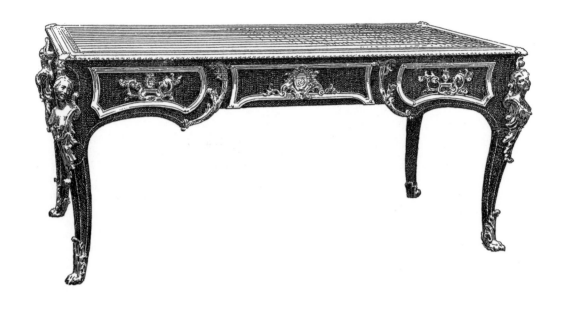

Desk, France, 18th century.
Bureau, France, XVIII^e siècle.
Arbeitstisch, Frankreich, 18. Jh.
Escritorio, Francia, siglo XVIII.
Письменный стол, Франция, 18 век.

Havard, *L'Art dans la maison,* Paris, 1884.

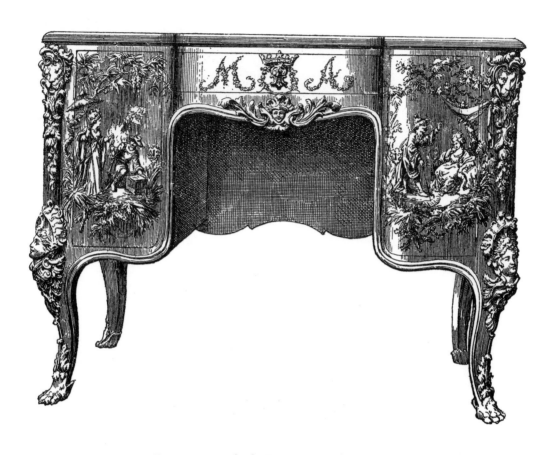

Lippmann, desk, France, 18th century.
Lippmann, bureau, France, XVIII^e siècle.
Lippmann, Arbeitstisch, Frankreich, 18. Jh.
Lippmann, Escritorio, Francia, siglo XVIII.
Липман, Письменный стол, Франция, 18 век.

Havard, *L'Art dans la maison,* Paris, 1884.

84:

Desks, France,
18th century.
Bureaux, France,
XVIIIᵉ siècle.
Schreibstische,
Frankreich, 18. Jh.
Escritorios, Francia,
siglo XVIII.
Письменные столы,
Франция, 18 век.

Havard, *L'Art dans la maison,* Paris, 1884.

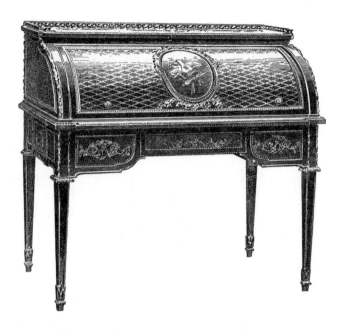

85:

Study, France,
19th century.
Cabinet de travail,
France, XIXᵉ siècle.
Arbeitszimmer,
Frankreich, 19. Jh.
Gabinete, Francia,
siglo XIX.
Кабинет, Франция,
19 век.

Havard, *L'Art dans la maison,* Paris, 1884.

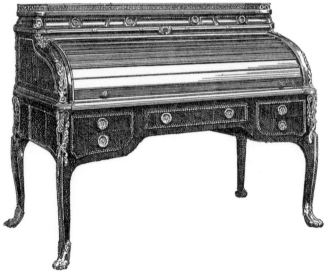

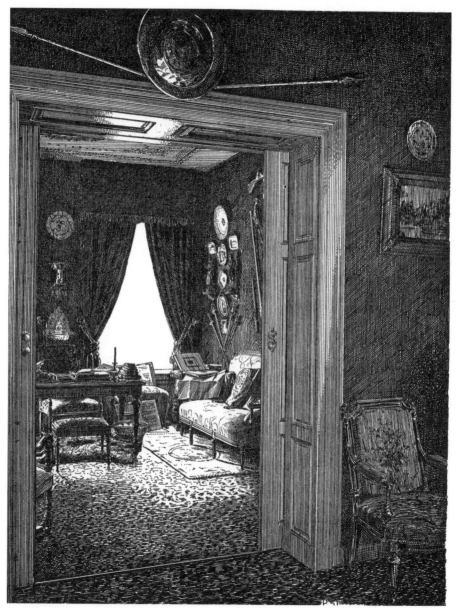

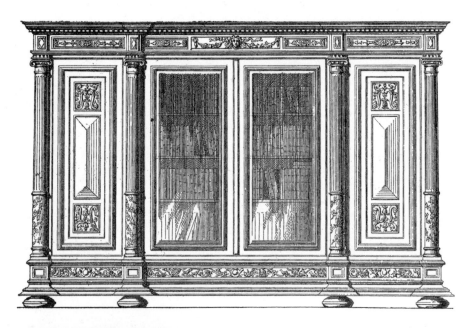

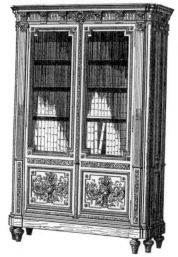

Bookcases, France, 19th century.
Bibliothèques, France, XIX^e siècle.
Bücherschränke, Frankreich, 19. Jh.
Bibliotecas, Francia, siglo XIX.
Книжные шкафы, Франция, 19 век.

Havard, *L'Art dans la maison,* Paris, 1884.

Ackerman, Bookcase,
England, 1810.
Ackerman, bibliothèque,
Angleterre, 1810.
Ackerman,
Bücherschrank, England,
1810.
Ackerman, biblioteca,
Inglaterra, 1810.
Аккерман, Книжный
шкаф, Англия, 1810.

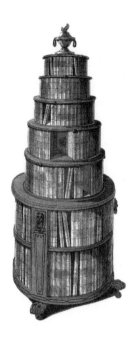

Lippmann, display cabinet, France,
18th century.
Lippmann, vitrine, France, XVIIIe siècle.
Lippmann, Schaukasten, Frankreich, 18. Jh.
Lippmann, vitrina, Francia, siglo XVIII.
Липман. Застекленный шкафчик,
Франция, 18 век.

Havard, *L'Art dans la maison,* Paris, 1884.

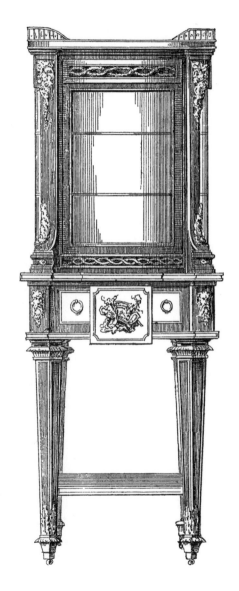

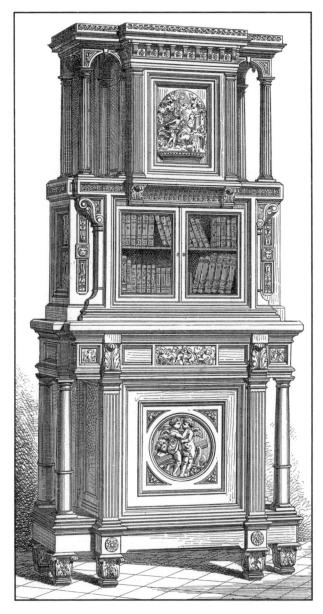

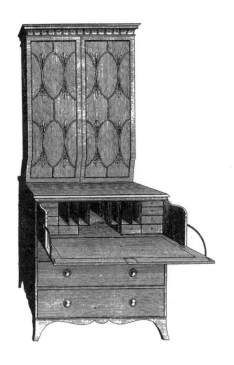

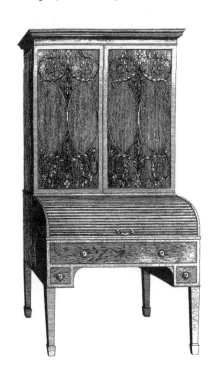

89:
Desks, England,
18th century.
Bureaux, Angleterre,
XVIIIᵉ siècle.
Arbeitstische, England,
18. Jh.
Escritorios, Inglaterra,
siglo XVIII.
Бюро, Англия, 18 век.

88:
Sauvrezy, cabinet, France, 19th century.
Sauvrezy, cabinet, France, XIXᵉ siècle.
Sauvrezy, Kabinett-Schrank, Frankreich,
19. Jh.
Sauvrezy, bargueño, Francia, siglo XIX.
Соврези, Шкаф с выдвижными
ящиками, Франция, 19 век.

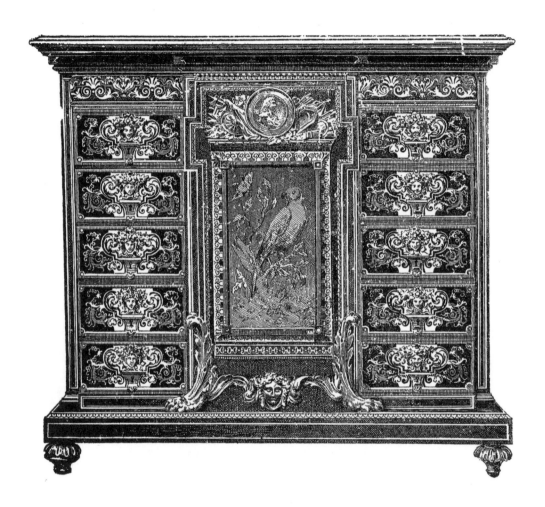

90:

Boulle, cabinet, France,
17th century.
Boulle, cabinet, France
XVIIᵉ siècle.
Boulle, Kabinett-Schrank,
Frankreich, 17. Jh.
Boulle, aparador, Francia,
siglo XVII.
Буль. Шкаф с выдвижными
ящиками, Франция, 17 век.

Havard, *L'Art dans la maison,*
Paris, 1884.

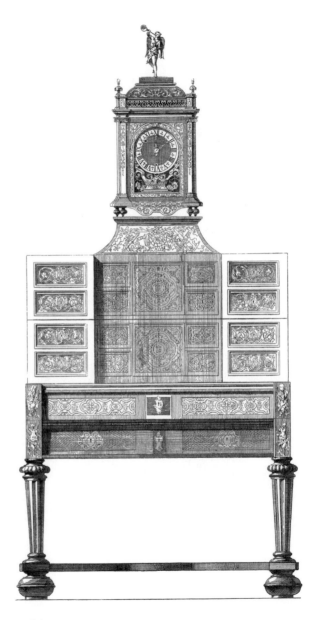

91:

Cabinet, France, 17th century.
Cabinet, France, XVIIᵉ siècle.
Kabinett-Schrank, Frankreich,
17. Jh.
Bargueño, Francia, siglo XVII.
Шкаф с выдвижными
ящиками, Франция, 17 век.

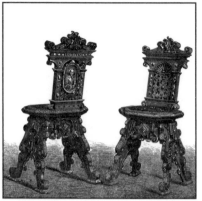

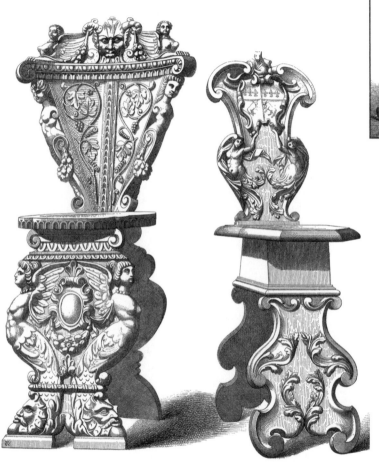

Seats, Italy,
16th century.
Sièges, Italie,
XVIe siècle.
Sitze, Italien, 16. Jh.
Asientos, Italia,
siglo XVI.
Стулья, Италия,
16 век.

Dining room
Salle à manger
Esszimmer
Comedor
Столовая

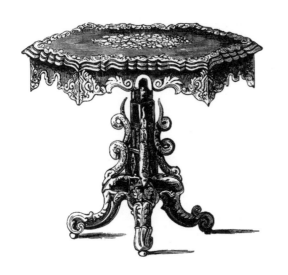

94-101:
Tables, England,
18th and 19th century.
Tables, Angleterre,
XVIIIe et XIXe siècles.
Tische, England, 18. und 19. Jh.
Mesas, Inglaterra,
siglos XVIII y XIX.
Столы, Англия, 18 и 19 век.

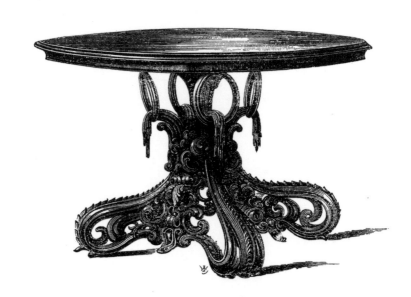

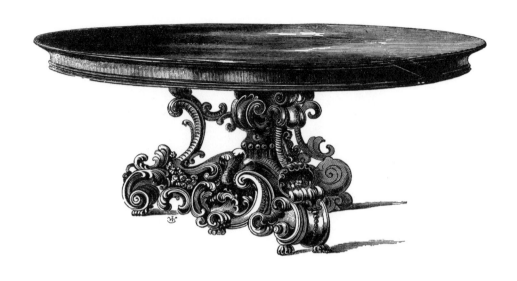

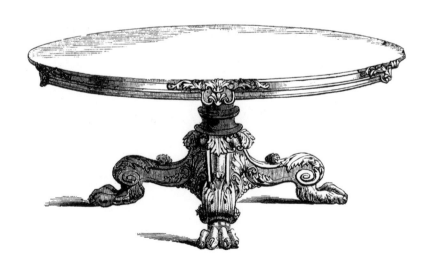

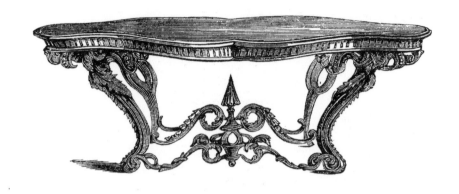

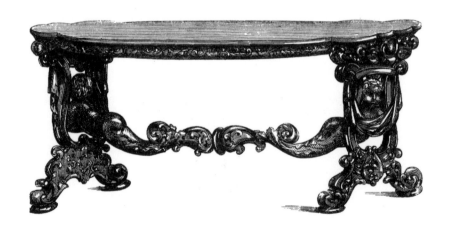

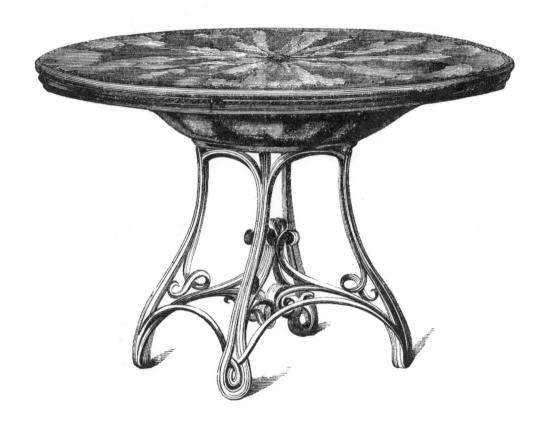

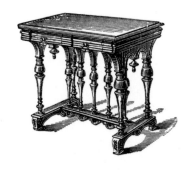

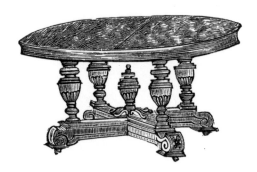

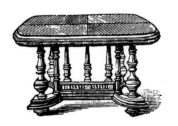

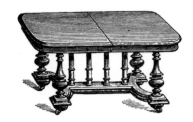

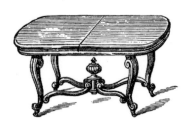

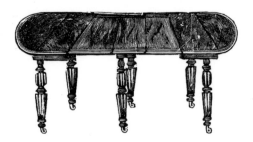

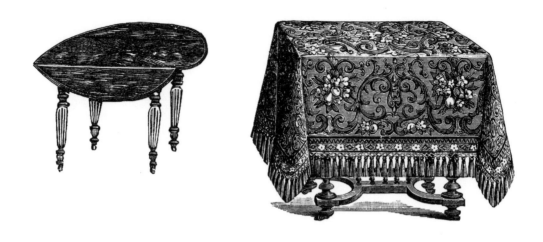

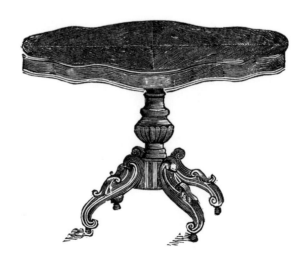

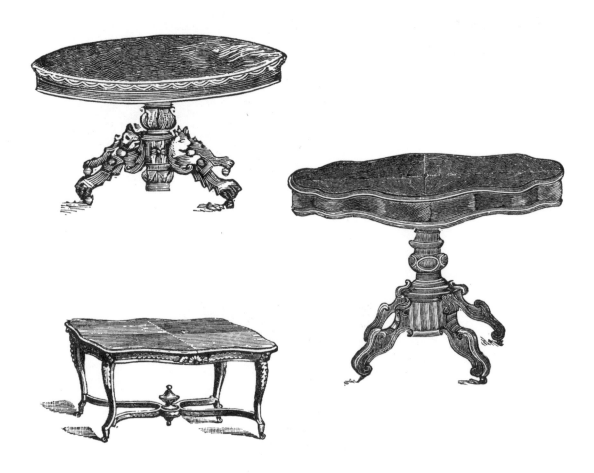

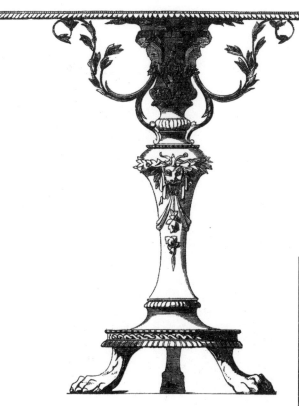

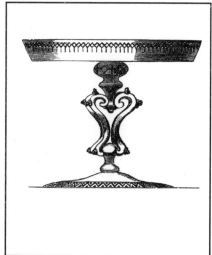

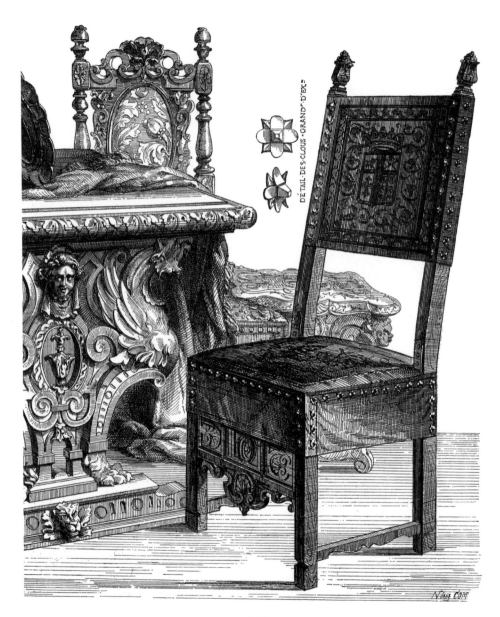

DÉTAIL·DES·CLOUS·GRAND·D'EXᵉ

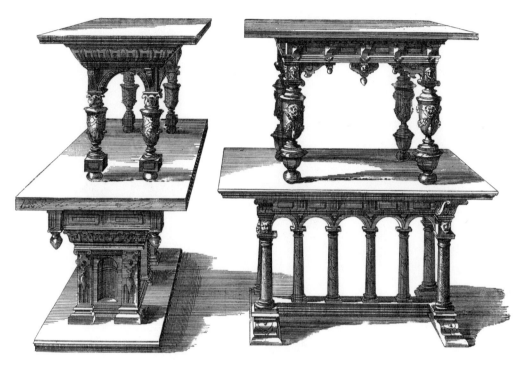

102:
Table and chairs,
16th and 17th centuries.
Table et chaises, XVIe et XVIIe siècles.
Tisch und Stühle, 16. und 17. Jh.
Mesa y sillas, siglos XVI y XVII.
Стол и стулья, 16 и 17 век.

103:
Vredeman de Vries, tables,
Netherlands, 16th century.
Vredeman de Vries, tables, Pays-Bas,
XVIe siècle.
Vredeman de Vries, Tische,
Niederlande, 16. Jh.
Vredeman de Vries, Mesas, Países
Bajos, siglo XVI.
Вредеман де Врис. Столы,
Нидерланды, 16 век.

Nº 1. Nº 2. Nº 3. Nº 4. Nº 5. Nº 6.

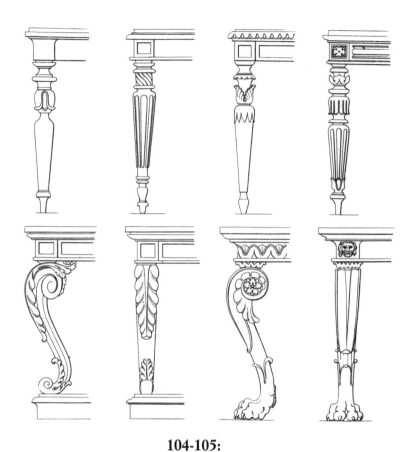

104-105:
Table sections.
Profils de tables.
Tischprofile.
Secciones de mesas.
Секции столов.

George Smith, *The Cabinet Maker
and Upholsterer's Guide,* London, 1826.

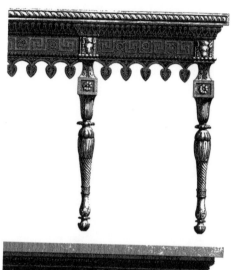

106:

Table sections.
Profils de tables.
Tischprofile.
Secciones de mesas.
Секции столов.

Robert Adam, *Works
in architecture*, London,
1773-1778.

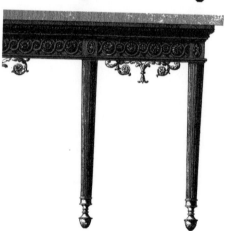

107:

Table, Netherlands, 16th century.
Table, Pays-Bas, XVIᵉ siècle.
Tisch, Niederlande, 16. Jh.
Mesa, Países Bajos, siglo XVI.
Стол, Нидерланды, 16 век.

Table, France, 16th century.
Table, France, XVIᵉ siècle.
Tisch, Frankreich, 16. Jh.
Mesa, Francia, siglo XVI.
Стол, Франция, 16 век.

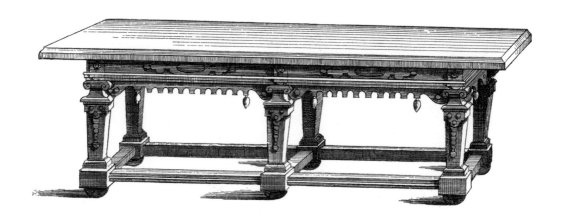

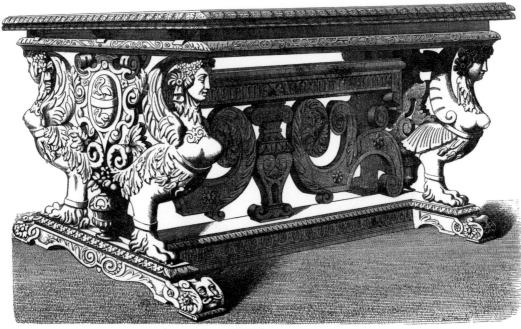

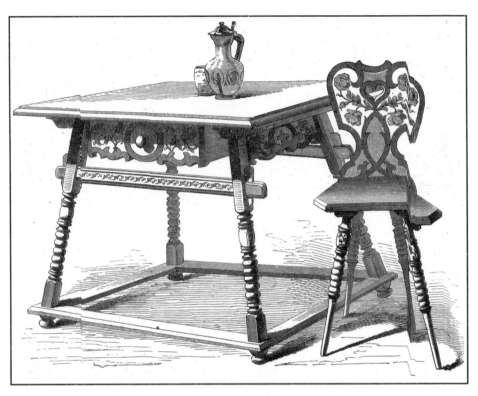

108:
Table and chair, Tyrol,
17th century.
Table et chaise, Tyrol, XVIIᵉ siècle.
Tisch und stuhl, Tirol, 17. Jh.
Mesa y silla, Tirol, siglo XVII.
Стол и стул, Тироль, 17 век.

109:
Sideboards, Flanders and France,
17th century.
Bahuts, Flandres et France,
XVIIᵉ siècle.
Dielenschränke, Flandern
und Frankreich, 17. Jh.
Arcones, Flandes y Francia,
siglo XVII.
Буфеты, Фландрия и Франция,
17 век.

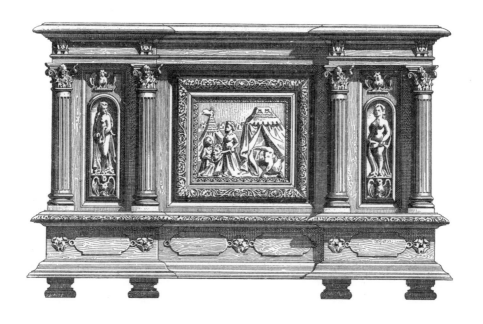

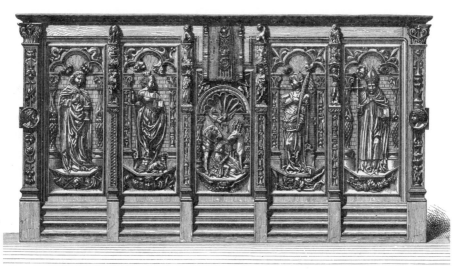

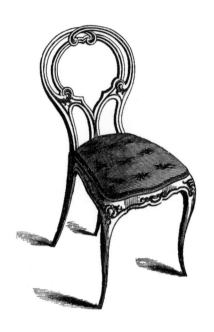

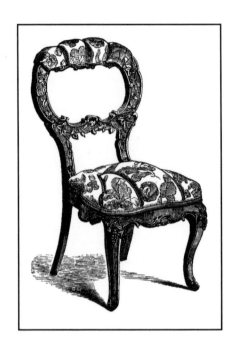

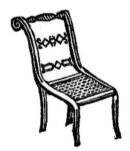

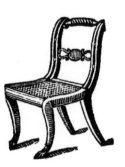

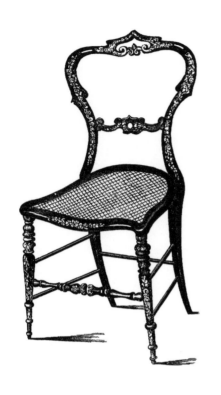
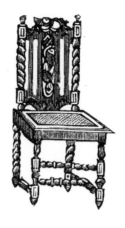
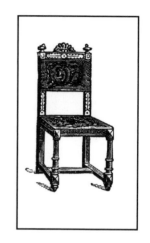
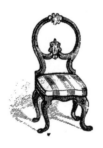
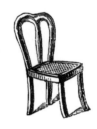
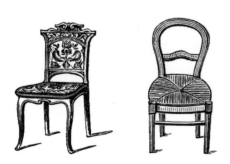

110-113:
Chairs, England, 19th century.
Chaises, Angleterre, XIXᵉ siècle.
Stühle, England, 19. Jh.
Sillas, Inglaterra, siglo XIX.
Стулья, Англия, 19 век.

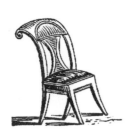

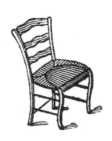

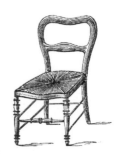

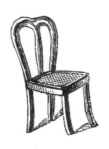

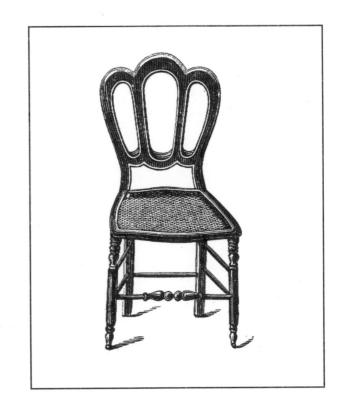

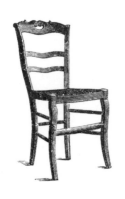

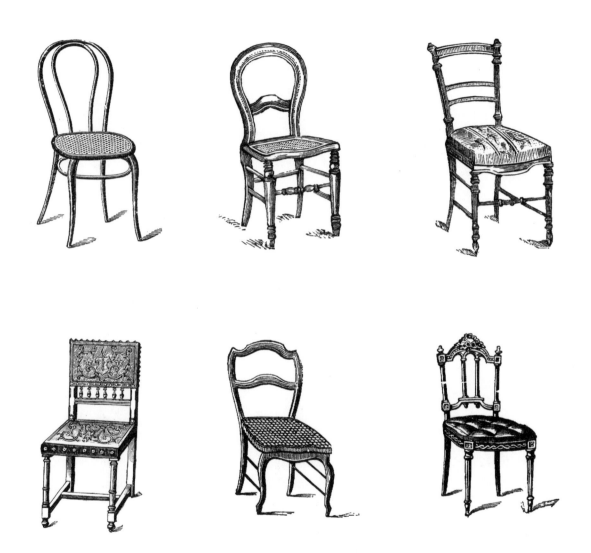

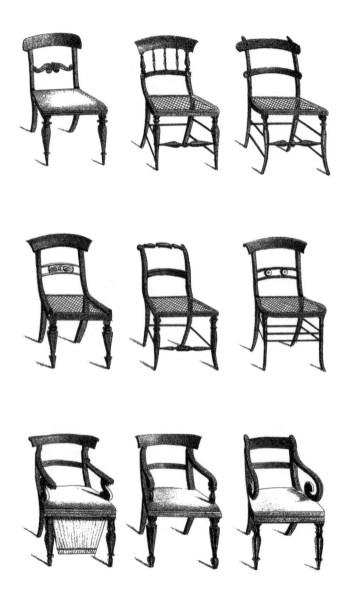

114:
Chairs.
Chaises.
Stühle.
Sillas.
Стулья.

John Claudius Loudon, *An Encyclopedia of Cottage, Farm and Villa Architecture and Furniture,* London, 1833.

115:
Chairs' backs.
Dossiers de chaises.
Rücklehnen.
Espaldares.
Спинки стульев.

Thomas Sheraton, *Cabinet Maker and Upholsterer's Drawing Book, London*, 1793.

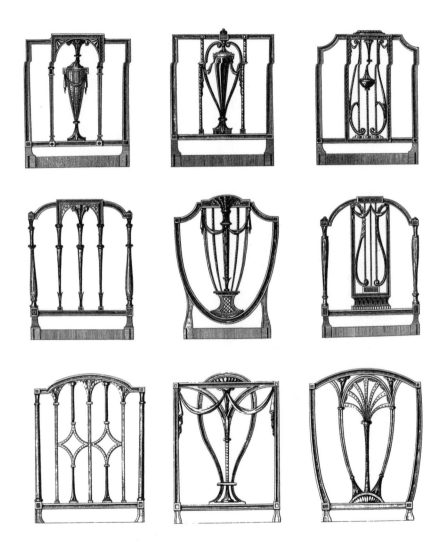

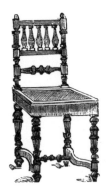

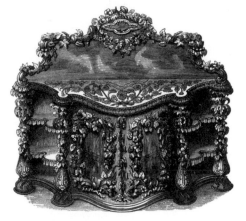

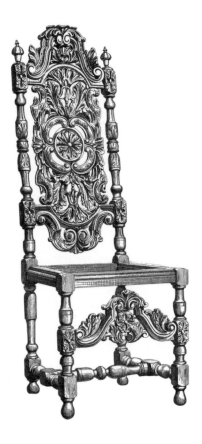

Chair and sideboard, England,
18th century.
Chaise et Buffet, Angleterre,
XVIIIᵉ siècle.
Stuhl und Büfett, England, 18. Jh.
Silla y aparador, Inglaterra,
siglo XVIII.
Стул и буфет, Англия, 18 век.

Chair, France, 17th century.
Chaise, France, XVIIᵉ siècle.
Stuhl, Frankreich, 17. Jh.
Silla, Francia, siglo XVII.
Стул, Франция, 17 век.

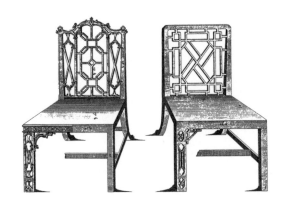

Chippendale, chairs, England, 18th century.
Chippendale, chaises, Angleterre, XVIIIe siècle.
Chippendale, Stühle, England, 18. Jh.
Chippendale, sillas, Inglaterra, siglo XVIII.
Чиппендейл, Стулья, Англия, 18 век.

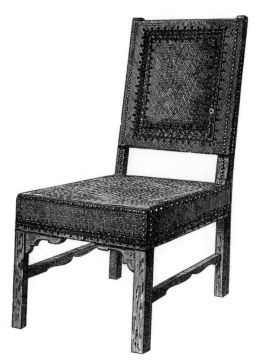

Chair, Netherlands, 17th century.
Chaise, Pays-Bas, XVIIe siècle.
Stuhl, Niederlande, 17. Jh.
Silla, Países Bajos, siglo XVII.
Стул, Нидерланды, 17 век.

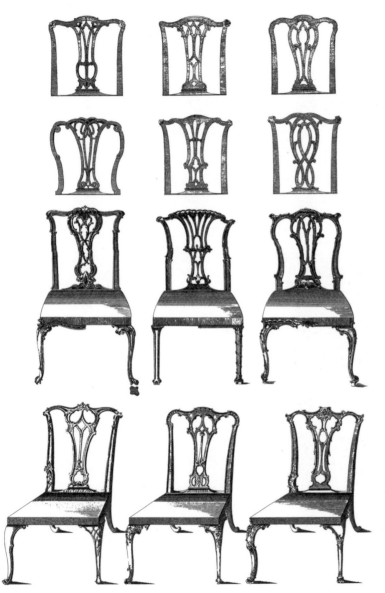

118:

Chippendale, Chairs, England, 18th century.
Chippendale, Chaises, Angleterre, XVIIIᵉ siècle.
Chippendale, Stühle, England, 18. Jh.
Chippendale, Sillas, Inglaterra, siglo XVIII.
Чиппендейл. Стулья, Англия, 18 век.

119:

Sideboards, England, 19th century.
Buffets, Angleterre, XIXᵉ siècle.
Büfetts , England, 19. Jh.
Aparadores, Inglaterra, siglo XIX.
Буфеты, Англия, 19 век.

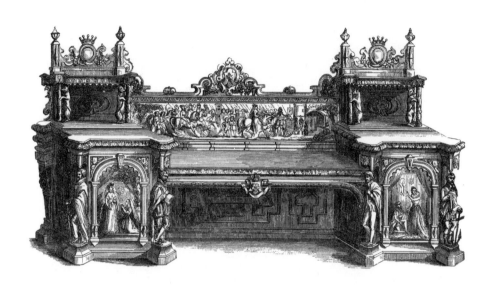

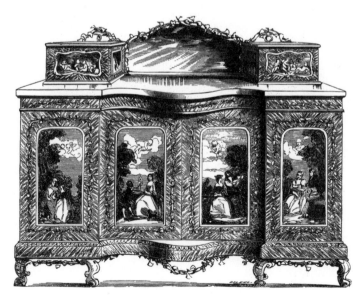

119

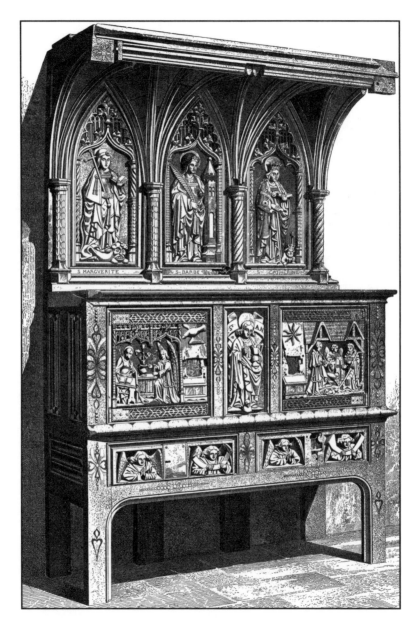

S. MARGVERITE S. BARBE S. CATHERINE

120

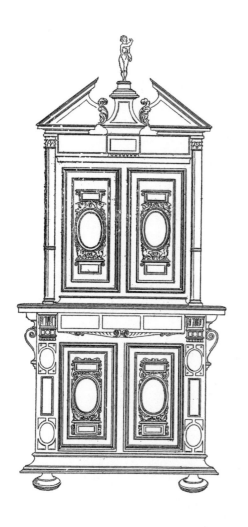

120:
Credenza, France, 15th century.
Crédence, France, XVᵉ siècle.
Anrichte, Frankreich, 15. Jh.
Credencia, Francia, siglo XV.
Сервант, Франция, 15 век.

121:
Cabinet, France, 16th century.
Cabinet, France, XVIᵉ siècle.
Kabinett-Schrank, Frankreich,
16. Jh.
Bargueño, Francia, siglo XVI.
Шкаф с выдвижными
ящиками, Франция, 16 век.

Havard, *L'Art dans la maison,*
Paris, 1884.

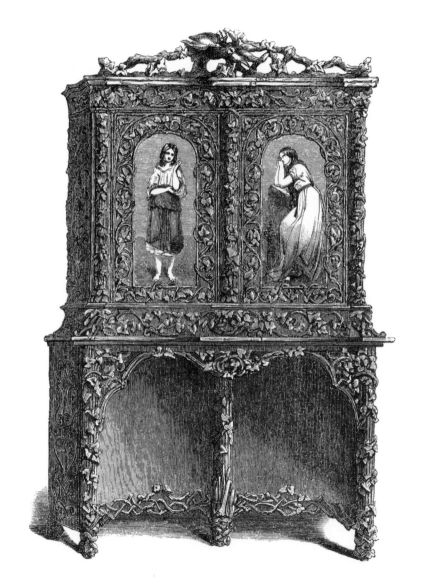

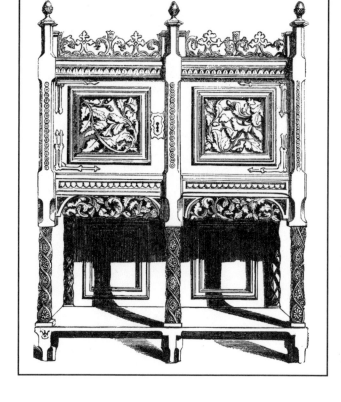

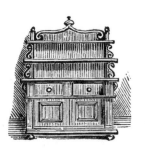

122-123:
Sideboards, England, 19th century.
Buffets, Angleterre, XIXᵉ siècle.
Büfetts, England, 19. Jh.
Aparadores, Inglaterra, siglo XIX.
Буфеты, Англия, 19 век.

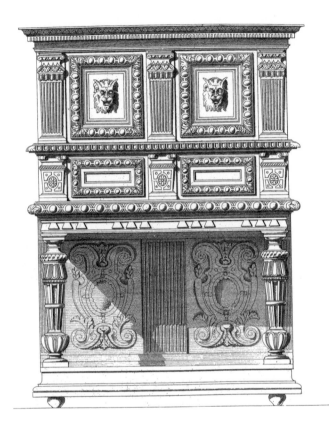

Credenza, France, 16th century.
Crédence, France, XVIᵉ siècle.
Anrichte, Frankreich, 16. Jh.
Credencia, Francia, siglo XVI.
Сервант, Франция, 16 век.

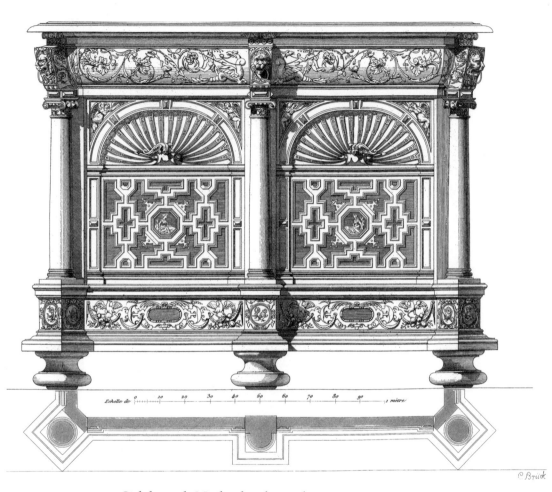

Sideboard, Netherlands, 16th century.
Bahut, Pays-Bas, XVIᵉ siècle.
Dielenschrank, Niederlande, 16. Jh.
Arcón, Países Bajos, siglo XVI.
Буфет, Нидерланды, 16 век.

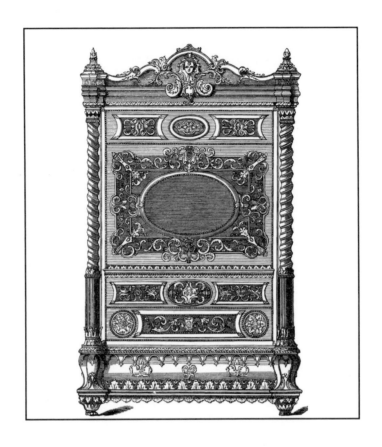

126-129:
Sideboards and credenzas, England, 19th century.
Bahuts et crédences, Angleterre, XIX^e siècle.
Dielenschränke und Anrichte, England, 19. Jh.
Arcones y credencias, Inglaterra, siglo XIX.
Буфеты и серванты, Англия, 19 век.

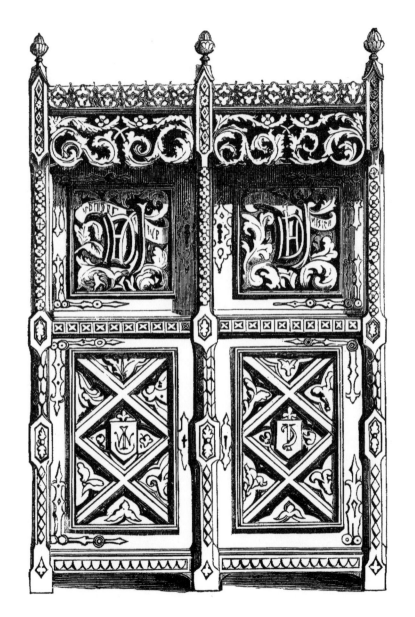

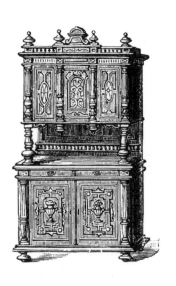

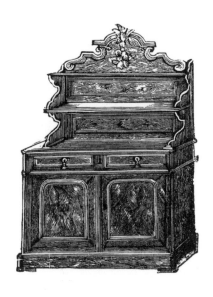

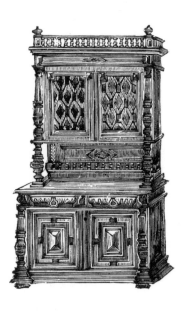

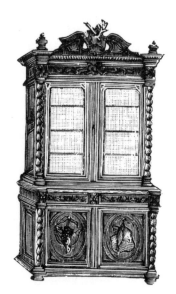

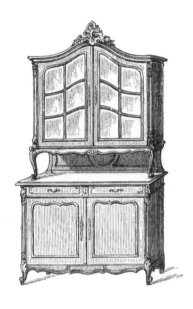

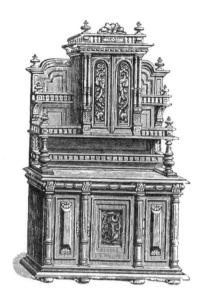

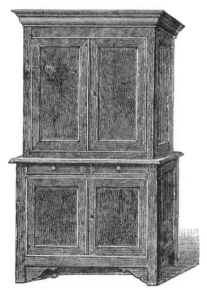

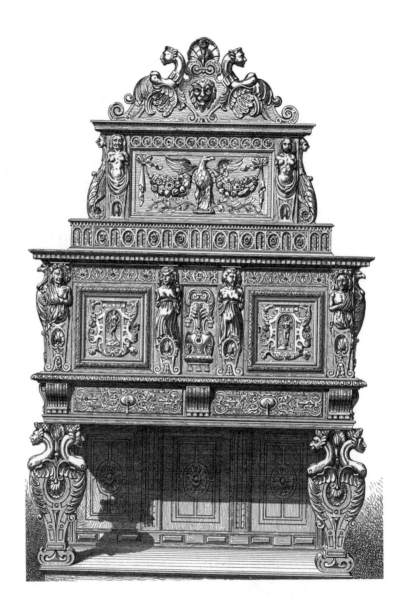

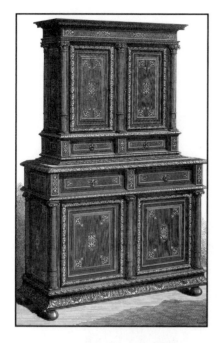

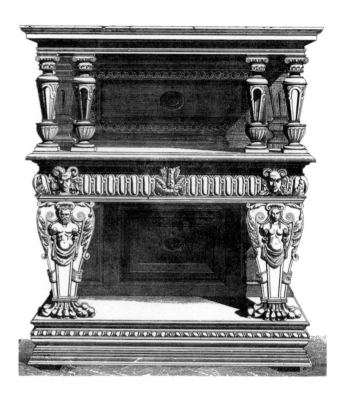

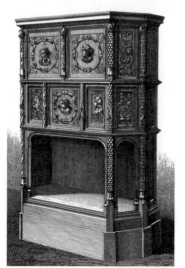

130-131:
Credenzas, France, 16th century.
Crédences, France, XVIᵉ siècle.
Anrichte, Frankreich, 16. Jh.
Credencias, Francia, siglo XVI.
Серванты, Франция, 16 век.

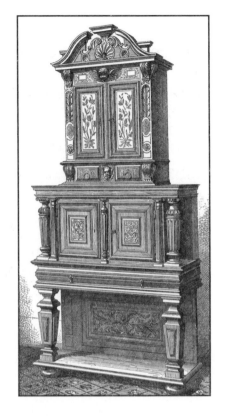

Credenzas, France,
16th century.
Crédences, France, XVIe siècle.
Anrichte, Frankreich, 16. Jh.
Credencias, Francia,
siglo XVI.
Серванты, Франция,
16 век.

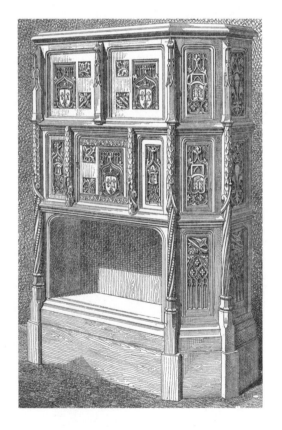

Dresser, France, 15th century.
Vaisselier, France, XVᵉ siècle.
Tellerbrett, Frankreich, 15. Jh.
Trinchero, Francia, siglo XV.
Шкаф для посуды, Франция,
15 век.

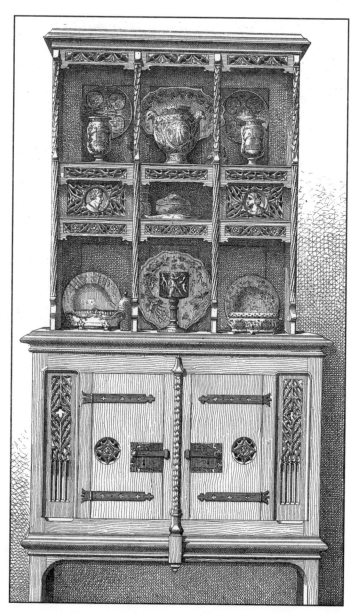

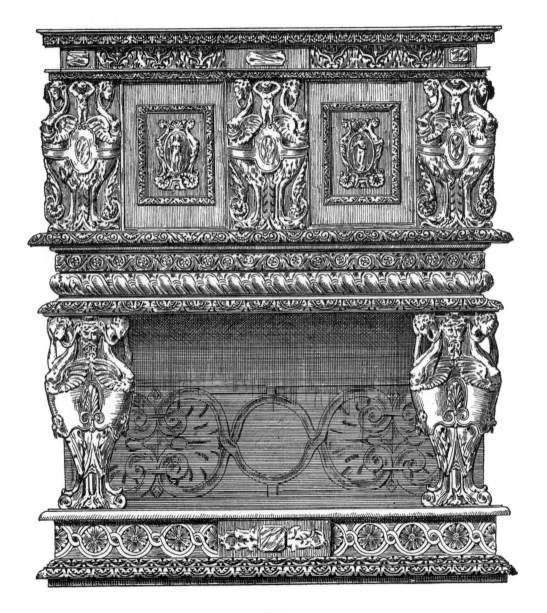

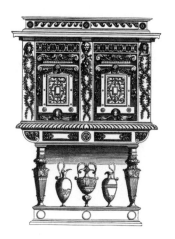

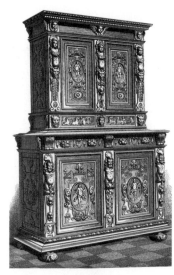

134:
Sideboard, France, 16th century.
Buffet, France, XVI^e siècle.
Büfett, Frankreich, 16. Jh.
Aparador, Francia, siglo XVI.
Буфет, Франция, 16 век.

135:
Cabinet, France, 16th century.
Cabinet, France, XVI^e siècle.
Kabinett-Schrank, Frankreich, 16. Jh.
Aparador, Francia, siglo XVI.
Кабинет, Франция, 16 век.

Cabinet, Italy, 17th century.
Cabinet, Italie, XVII^e siècle.
Kabinett-Schrank, Italien, 17. Jh.
Aparador, Italia, siglo XVII.
Кабинет, Италия, 17 век.

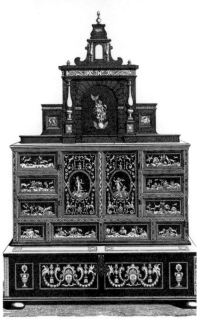

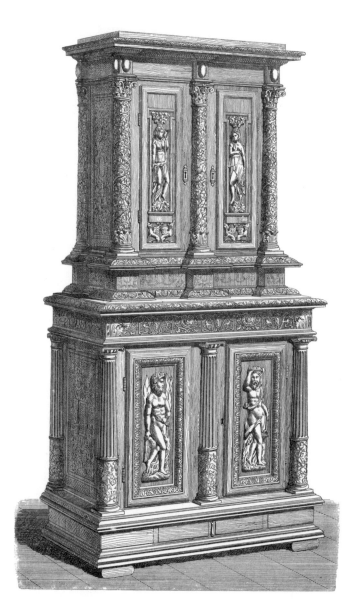

Sideboard, France,
16th century.
Buffet, France, XVIᵉ siècle.
Büfett, Frankreich, 16. Jh.
Aparador, Francia, siglo XVI.
Буфет, Франция, 16 век.

137-138:
Sideboard, France, 16th century.
Buffet, France, XVIᵉ siècle.
Büfett, Frankreich, 16. Jh.
Aparador, Francia, siglo XVI.
Буфет, Франция, 16 век.

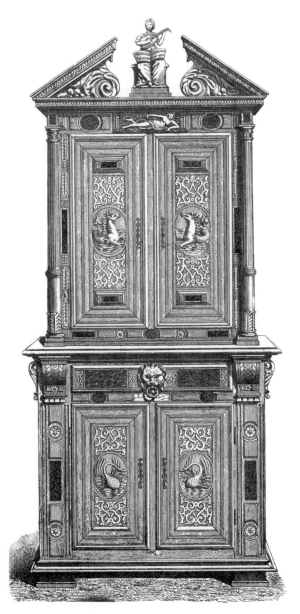

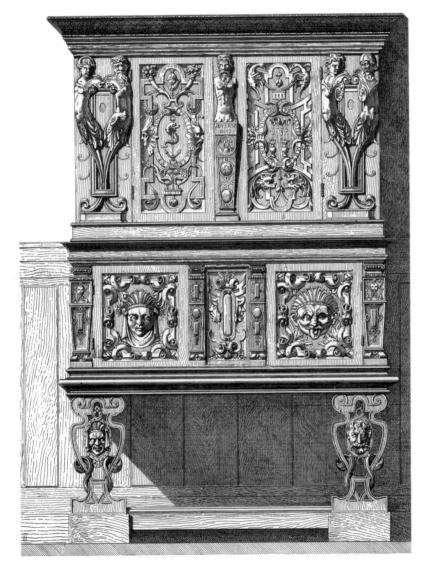

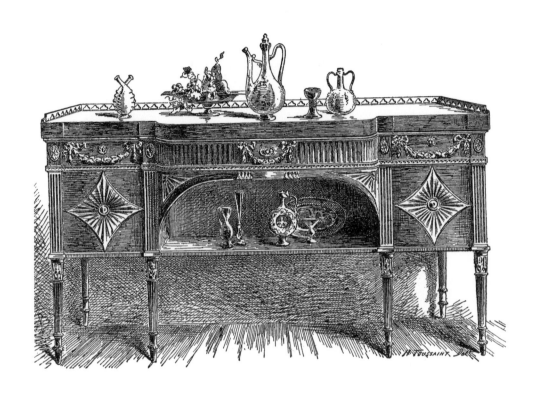

Sideboard, France, 18th century.
Desserte, France, XVIIIᵉ siècle.
Serviertisch, Frankreich, 18. Jh.
Trinchero, Francia, siglo XVIII.
Шкафчик для посуды, Франция, 18 век.

Havard, *L'Art dans la maison*, Paris, 1884.

Kitchen
Cuisine
Küche
Cocina
Кухня

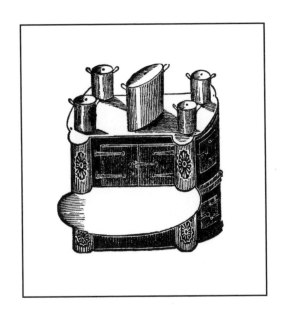

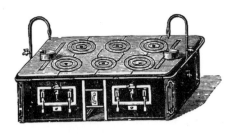

142-143:
Stoves, England, 19th century.
Cuisinières, Angleterre, XIXᵉ siècle.
Küchenherde, England, 19. Jh.
Cocina, Inglaterra, siglo XIX.
Плиты, Англия, 19 век.

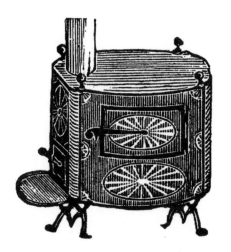

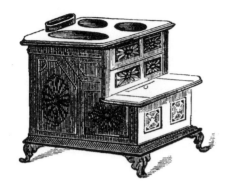

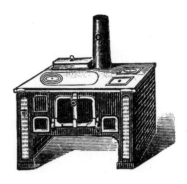

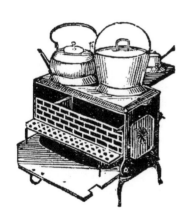

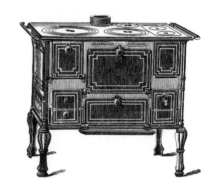

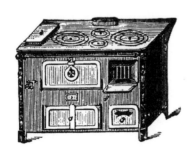

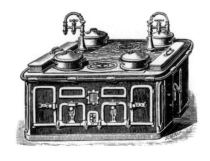

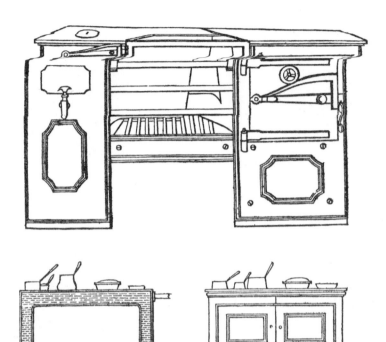

Stoves.
Cuisinières.
Küchenherde.
Cocinas.
Плиты.

John Claudius
Loudon, *An
Encyclopedia of
Cottage, Farm and
Villa Architecture
and Furniture*,
London, 1833.

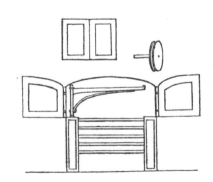

Bedroom
Chambre à coucher
Zimmer
Habitación
Спальня

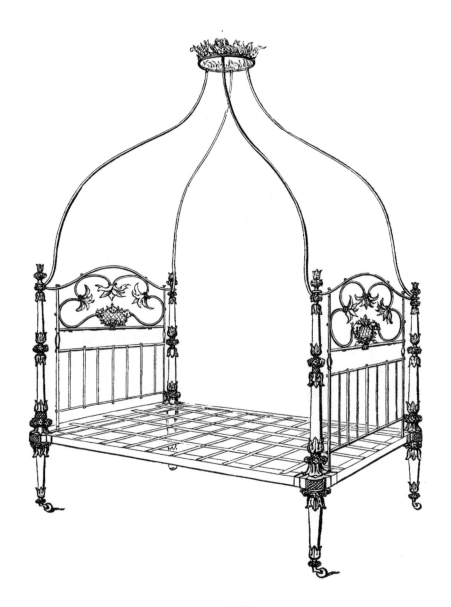

146

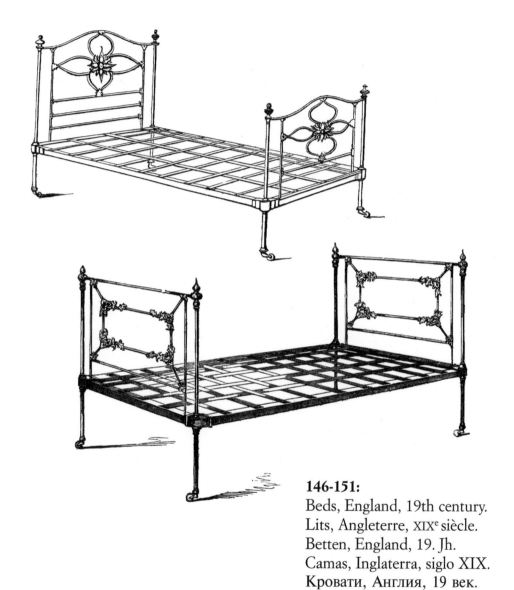

146-151:
Beds, England, 19th century.
Lits, Angleterre, XIX^e siècle.
Betten, England, 19. Jh.
Camas, Inglaterra, siglo XIX.
Кровати, Англия, 19 век.

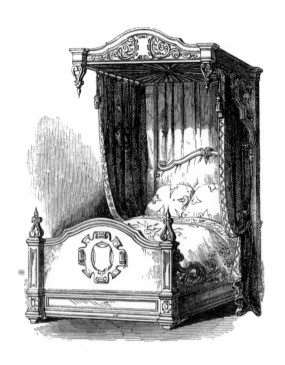

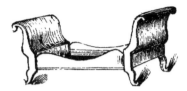

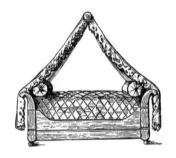

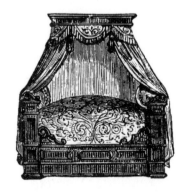

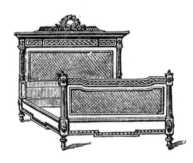

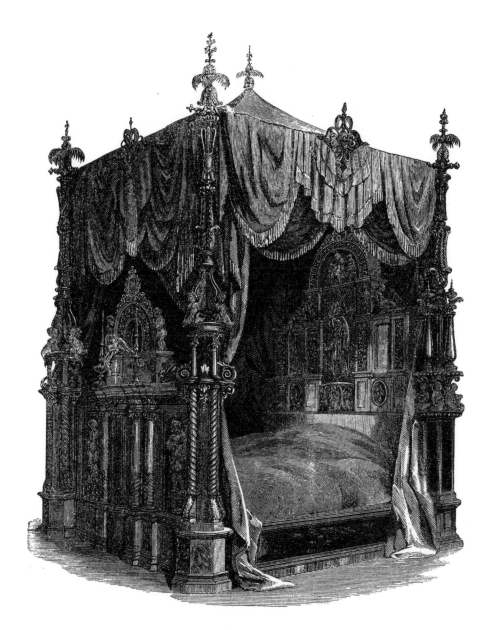

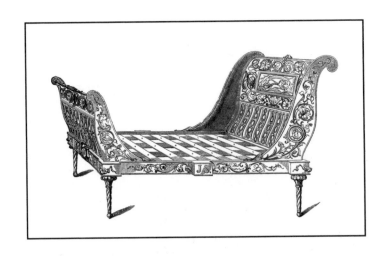

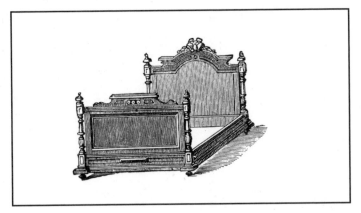

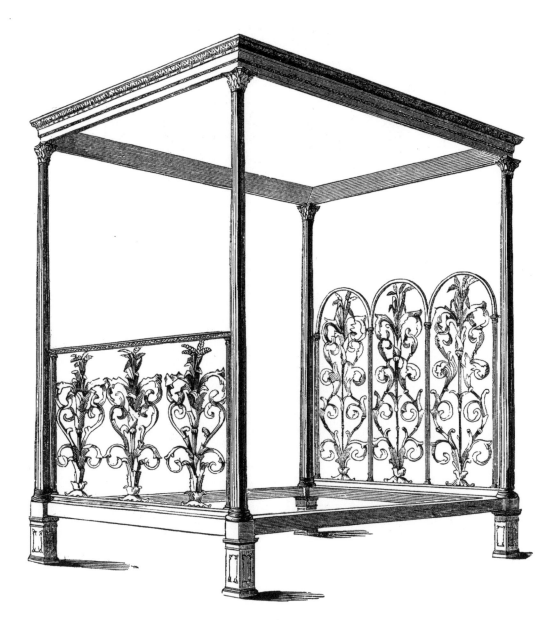

151

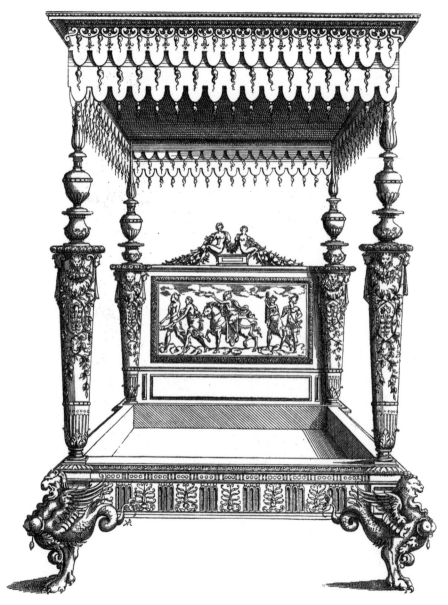

152

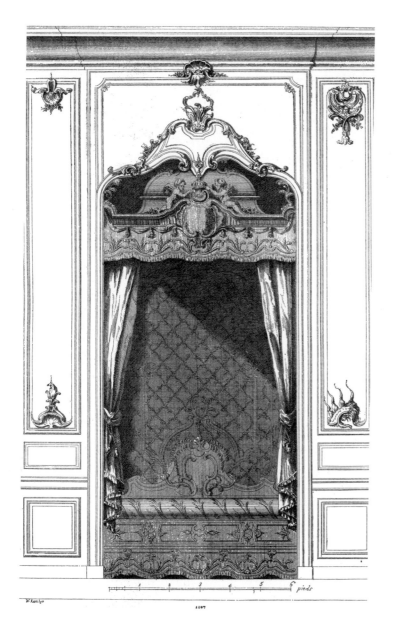

152:

Bed, France, 16th century.
Lit, France, XVIᵉ siècle.
Bett, Frankreich, 16. Jh.
Cama, Francia, siglo XVI.
Кровать, Франция, 16 век.

153:

Bed, France, 18th century.
Lit, France, XVIIIᵉ siècle.
Bett, Frankreich, 18. Jh.
Cama, Francia, siglo XVIII.
Кровать, Франция, 18 век.

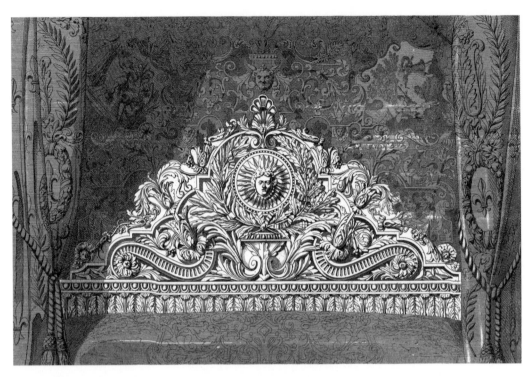

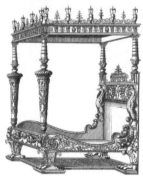

Bedhead, France, 18th century.
Tête de lit, France, XVIIIᵉ siècle.
Kopf des Bettes, Frankreich, 18. Jh.
Cabecera de cama, Francia, siglo XVIII.
Изголовье, Франция, 18 век.

Androuet Du Cerceau, bed, France, ca. 1570.
Androuet Du Cerceau, lit, France, vers 1570.
Androuet Du Cerceau, Bett, Frankreich, um 1570.
Androuet Du Cerceau, cama, Francia, hacia 1570.
Андруэ дю Серсо, Кровать, Франция, ок. 1570.

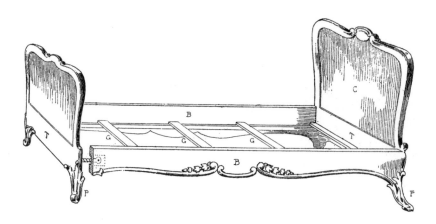

Bed, France, 18th century.
Lit, France, XVIII^e siècle.
Bett, Frankreich, 18. Jh.
Cama, Francia, siglo XVIII.
Кровать, Франция, 18 век.

Havard, *L'Art dans la maison*,
Paris, 1884.

Bed, France, 16th century.
Lit, France, XVI^e siècle.
Bett, Frankreich, 16. Jh.
Cama, Francia, siglo XVI.
Кровать, Франция, 16 век.

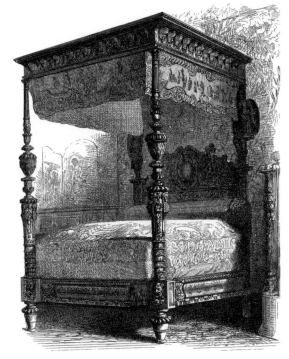

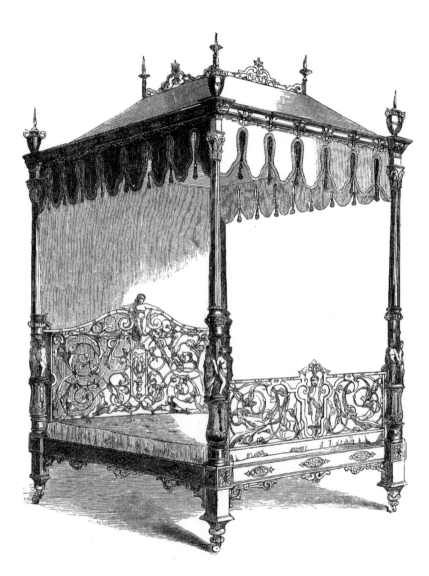

156-159:
Beds, England,
19th century.
Lits, Angleterre,
XIXᵉ siècle.
Betten, England,
19. Jh.
Camas, Inglaterra,
siglo XIX.
Кровати, Англия,
19 век.

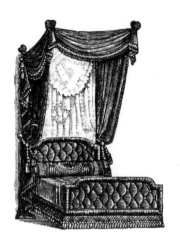

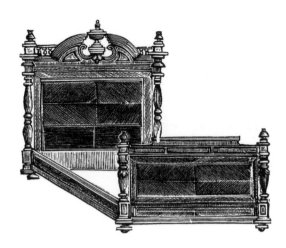

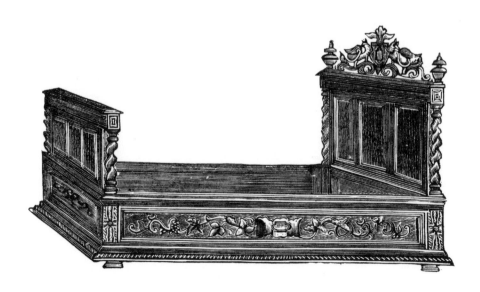

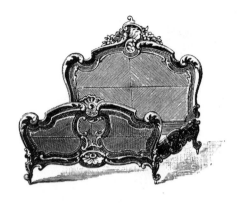

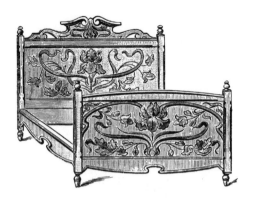

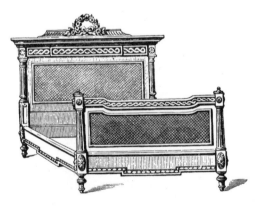

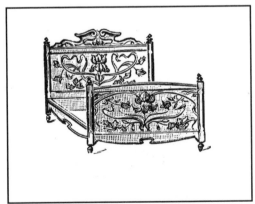

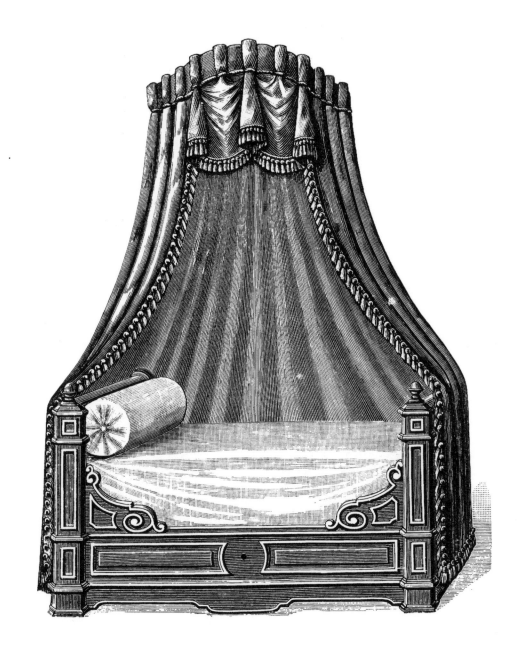

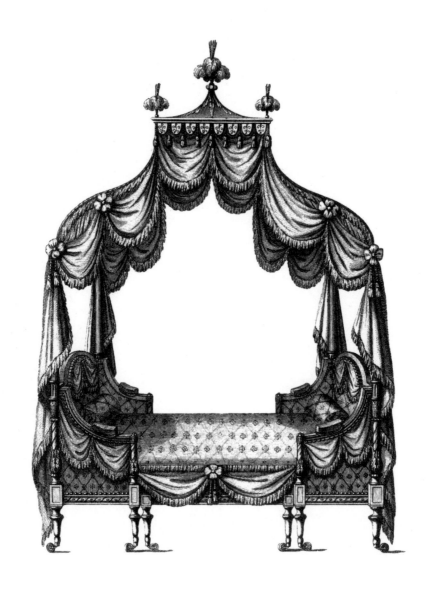

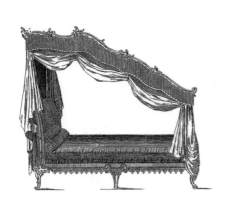 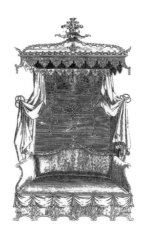 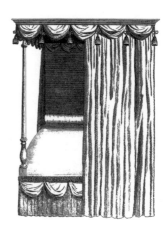

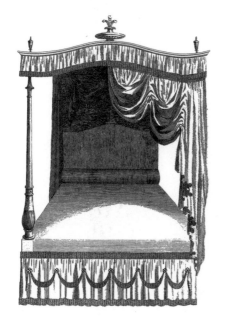

160:
Sheraton, bed, England, 18th century.
Sheraton, lit, Angleterre, XVIIIᵉ siècle.
Sheraton, Bett, England, 18. Jh.
Sheraton, cama, England, siglo XVIII.
Шератон, Кровать, Англия, 18 век.

161:
Canopy beds, England, 18th century.
Lits à baldaquin, Angleterre, XVIIIᵉ siècle.
Himmelbetten, England, 18. Jh.
Camas con baldaquín, Inglaterra, siglo XVIII.
Кровать с балдахином, Англия, 18 век.

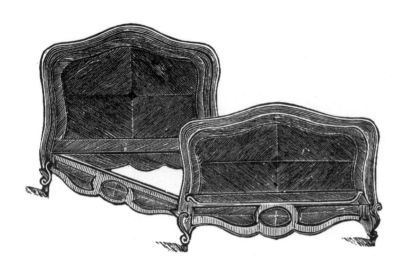

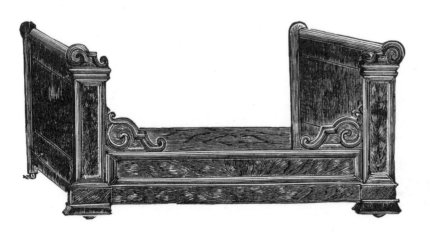

162-163:
Beds, England,
18th century.
Lits, Angleterre,
XVIIIᵉ siècle.
Betten, England, 18. Jh.
Camas, Inglaterra,
siglo XVIII.
Кровати, Англия,
18 век.

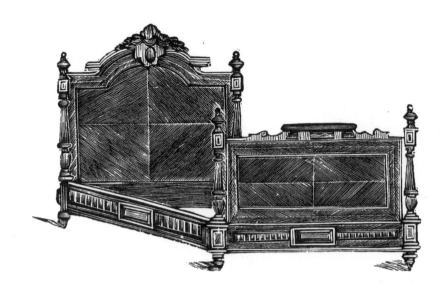

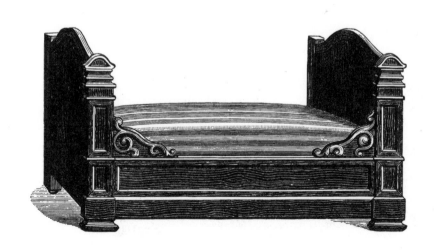

163

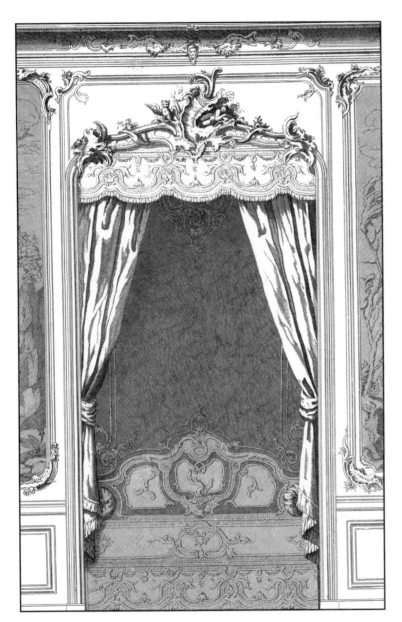

Alcove, France, 18th century.
Alcôve, France, XVIIIᵉ siècle.
Alkoven, Frankreich, 18. Jh.
Trasacolba, Francia,
siglo XVIII.
Альков, Франция, 18 век.

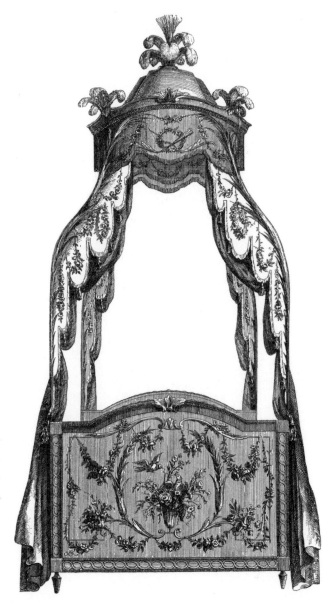

Canopy bed, France, 18th century.
Lit à baldaquin, France, XVIIIᵉ siècle.
Himmelbetten, Frankreich, 18. Jh.
Cama con baldaquín, Francia,
siglo XVIII.
Кровать с балдахином, Франция,
18 век.

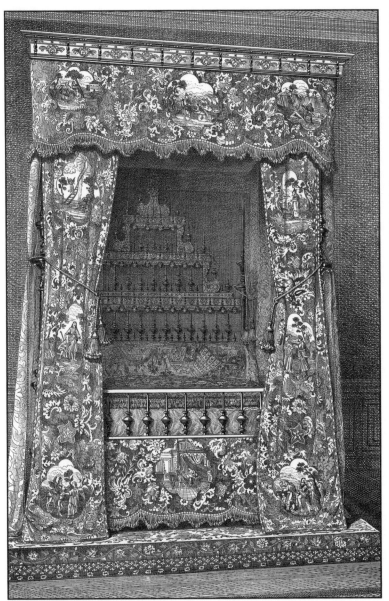

166-167:
Beds, France, 17th century.
Lits, France, XVII^e siècle.
Betten, Frankreich, 17. Jh.
Camas, Francia, siglo XVII.
Кровати, Франция, 17 век.

168-169:
Beds, France, 18th century.
Lits, France, XVIII^e siècle.
Betten, Frankreich, 18. Jh.
Camas, Francia, siglo XVIII.
Кровати, Франция, 18 век.

Havard, *L'Art dans la maison*,
Paris, 1884.

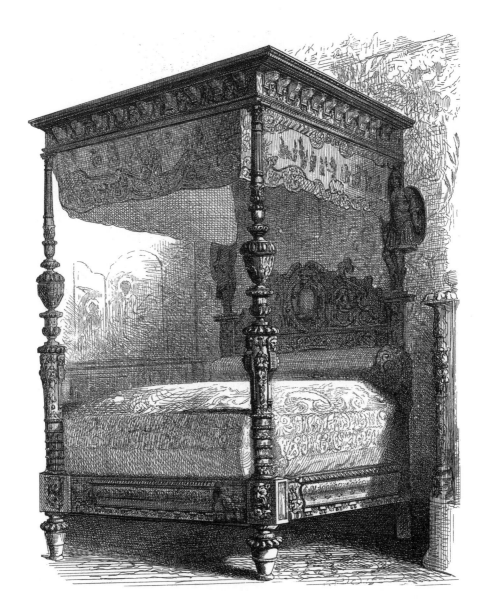

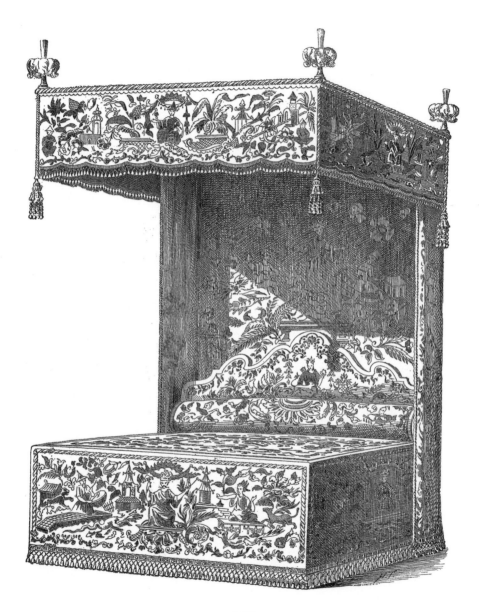

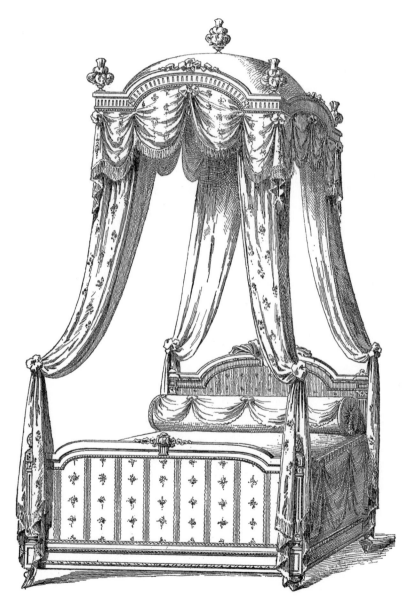

169

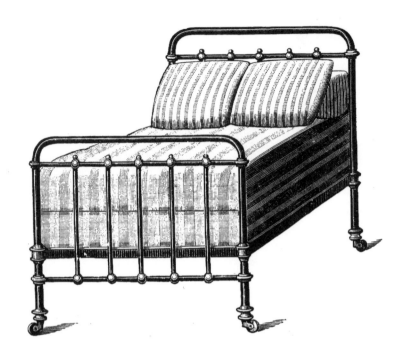

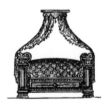
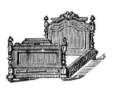
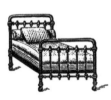
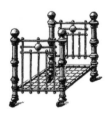

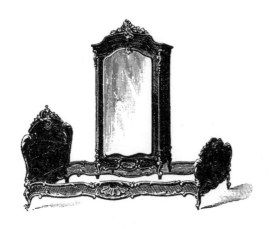

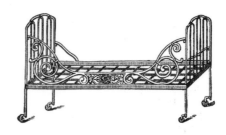

170-171:
Beds, England, 18th century.
Lits, Angleterre, XVIIIᵉ siècle.
Betten, England, 18. Jh.
Camas, Inglaterra, siglo XVIII.
Кровати, Англия, 18 век.

 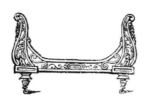

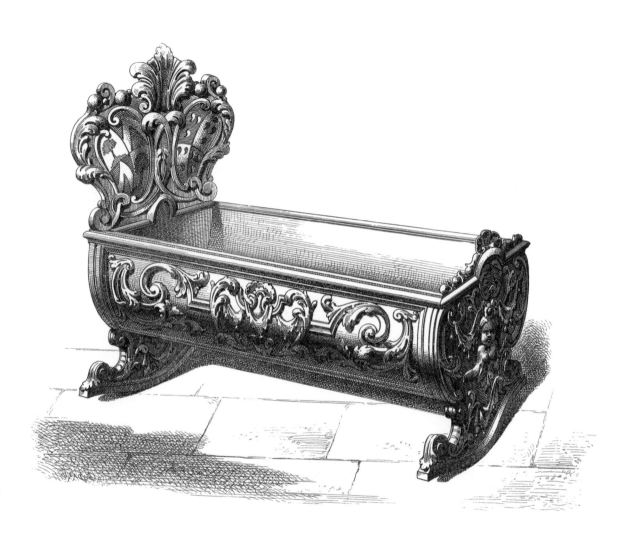

172-173:
Cradle, France, 17th century.
Berceau, France, XVII^e siècle.
Wiege, Frankreich, 17. Jh.
Cuna, Francia, siglo XVII.
Колыбель, Франция, 17 век.

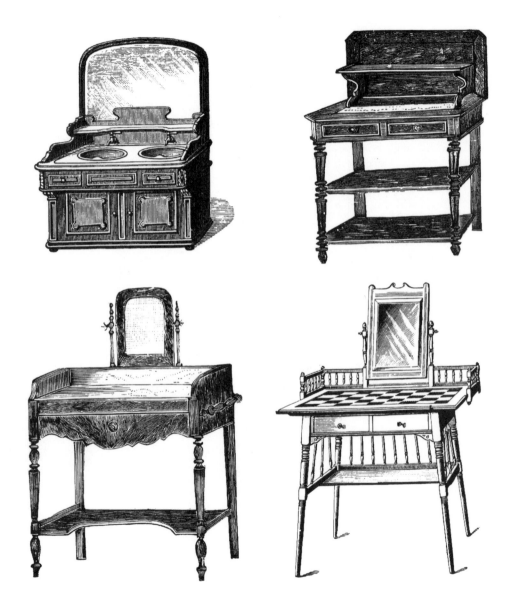

174:

Dressing-tables,
England, 18th century.
Coiffeuses, Angleterre,
XVIIIᵉ siècle.
Toilettentische,
England,
18. Jh.
Coquetas, Inglaterra,
siglo XVIII.
Туалетные столики,
Англия, 18 век.

175:

Sheraton, dressing-
table, England,
18th century.
Sheraton, coiffeuse,
Angleterre,
XVIIIᵉ siècle.
Sheraton,
Toilettentisch,
England, 18. Jh.
Sheraton, coqueta,
Inglaterra, siglo XVIII.
Шератон. Туалетный
столик, Англия,
18 век.

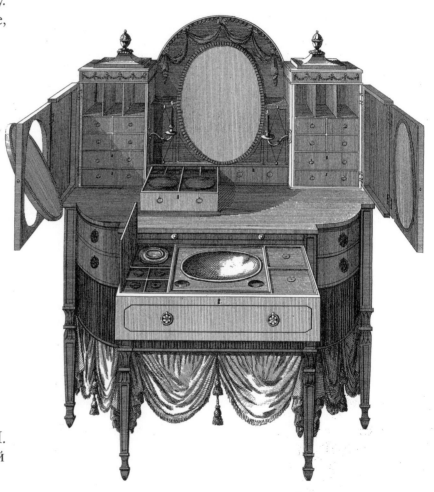

Sheraton, bathroom furniture, England, 1792.
Sheraton, meuble de salle de bains, Angleterre, 1792.
Sheraton, Möbel fur Badezimmer, England, 1792.
Sheraton, mueble de aseo, Inglaterra, 1792.
Шератон. Мебель для ванной, Англия, 1792.

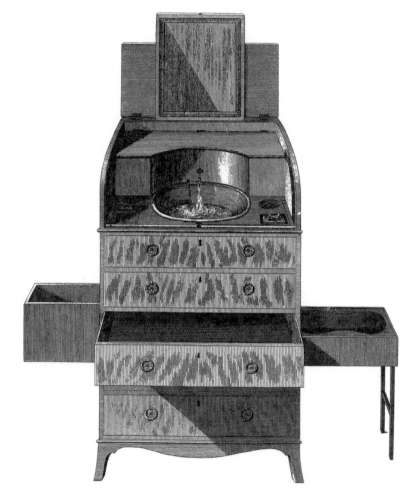

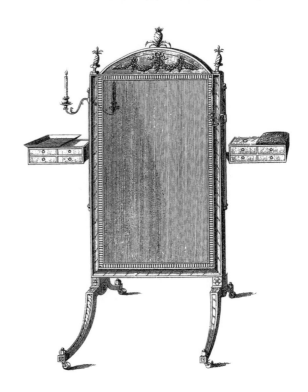

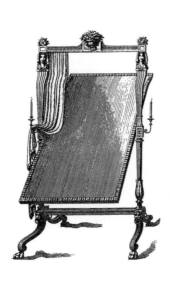

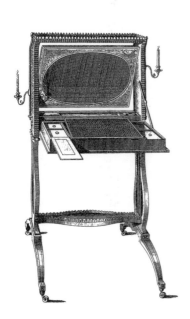

Sheraton, mirrors and dressing-table,
England, 18th century.
Sheraton, miroirs et coiffeuse, Angleterre,
XVIIIᵉ siècle.
Sheraton, Spiegel und Toilettentisch,
England, 18. Jh.
Sheraton, espejos y coqueta, Inglaterra,
siglo XVIII.
Шератон. Туалетный столик и
зеркала, Англия, 18 век.

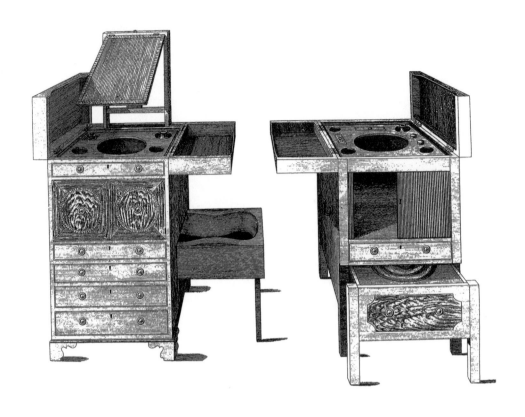

Sheraton, bathroom furniture, England, 1792.
Sheraton, meubles de salle de bains, Angleterre, 1792.
Sheraton, Möbel fur Badezimmer, England, 1792.
Sheraton, muebles de aseo, Inglaterra, 1792.
Шератон,= Мебель для ванной, Англия, 1792.

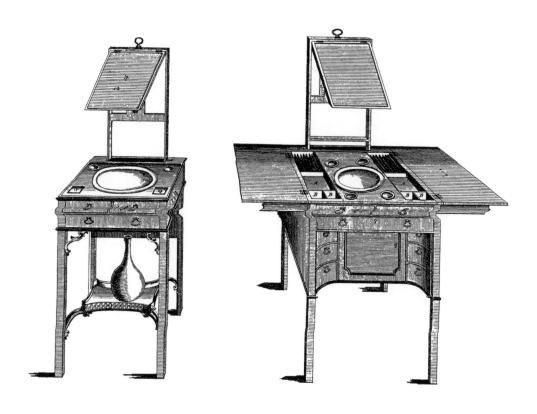

Hepplewhite, bathroom furniture, England, 18th century.
Hepplewhite, meubles de salle de bains, Angleterre, XVIIIᵉ siècle.
Hepplewhite, Möbel fur Badezimmer, England, 18. Jh.
Hepplewhite, muebles de aseo, Inglaterra, siglo XVIII.
Хэплуайт. Мебель для ванной, Англия, 18 век.

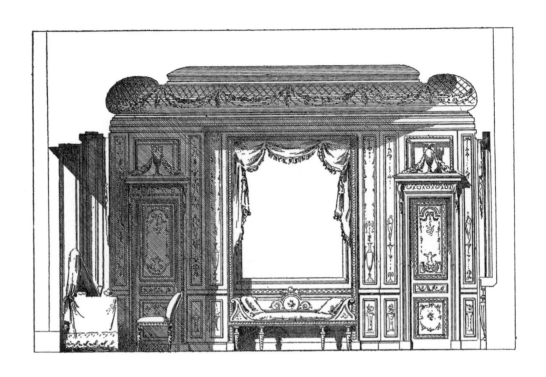

Bathroom, France, 18th century.
Cabinet de toilette, France, XVIII^e siècle.
Waschraum, Frankreich, 18. Jh.
Cuarto de aseo, Francia, siglo XVIII.
Ванная, Франция, 18 век.

Havard, *L'Art dans la maison*, Paris, 1884.

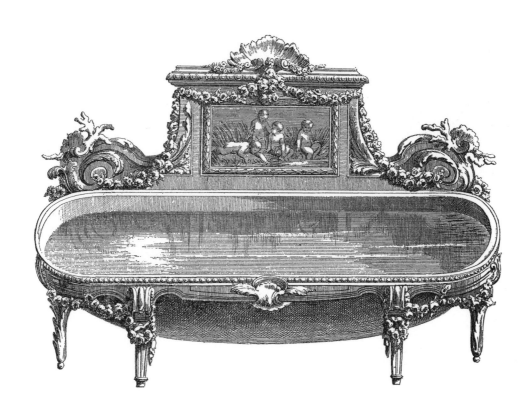

Bathtub, France, 18th century.
Baignoire, France, XVIIIᵉ siècle.
Badewahne, Frankreich, 18. Jh.
Bañera, Francia, siglo XVIII.
Ванна, Франция, 18 век.

Havard, *L'Art dans la maison*, Paris, 1884.

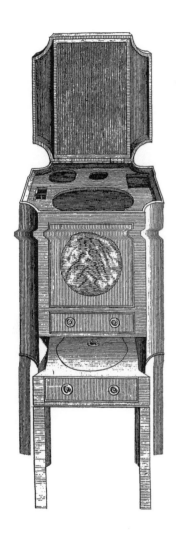

182:
Dressing-tables.
Coiffeuses.
Toilettentische.
Coquetas.
Туалетные столики.

Chippendale, *Gentleman and Cabinet-Maker's Director,* 1762.

183:
Lippmann, screen, France, 18th century.
Lippmann, paravent, France, XVIIIᵉ siècle.
Lippmann, spanische Wand, Frankreich, 18. Jh.
Lippmann, biombo, Francia, siglo XVIII.
Липман, Ширма, Франция, 18 век.

Havard, *L'Art dans la maison,* Paris, 1884.

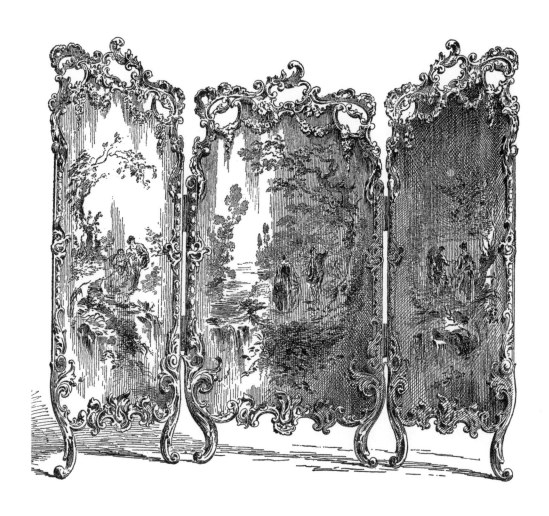

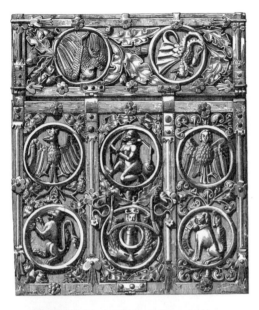

184:

Chest, Germany, 14th century.
Coffre, Allemagne, XIV^e siècle.
Schrankkoffer, Deutschland, 14. Jh.
Cofre, Alemania, siglo XIV.
Сундук, Германия, 14 век.

Chest, Spain, 17th century.
Coffre, Espagne, XVII^e siècle.
Schrankkoffer, Spanien, 17. Jh.
Cofre, España, siglo XVII.
Сундук, Испания, 17 век.

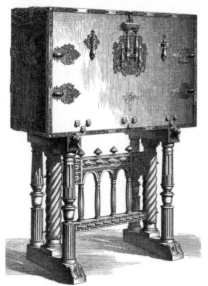

185:

Chest, Flanders, 16th century.
Coffre, Flandres, XVI^e siècle.
Schrankkoffer, Flandern, 16. Jh.
Cofre, Flandes, siglo XVI.
Сундук, Фландрия, 16 век.

Chest, Italy, 16th century.
Coffre, Italie, XVI^e siècle.
Schrankkoffer, Italien, 16. Jh.
Cofre, Italia, siglo XVI.
Сундук, Италия, 16 век.

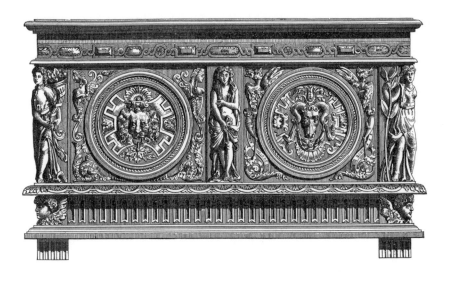

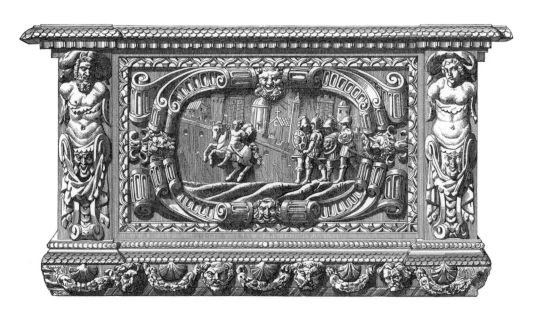

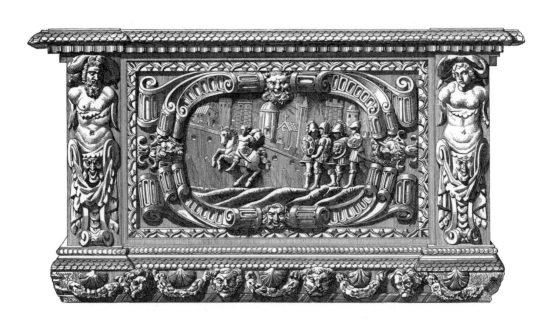

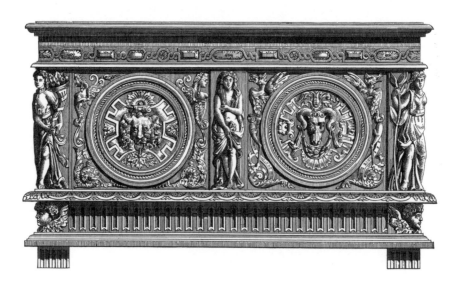

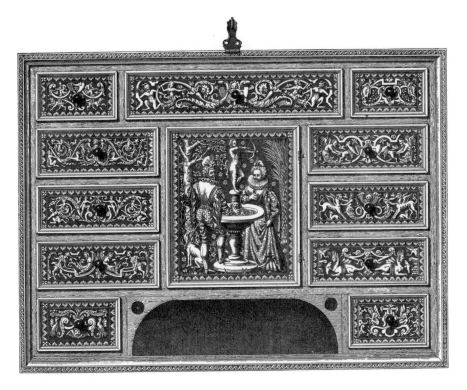

186: Chest, Italy, 16th century.
Coffre, Italie, XVIᵉ siècle.
Schrankkoffer, Italien, 16. Jh.
Cofre, Italia, siglo XVI.
Сундук, Италия, 16 век.

Chest, Flanders, 16th century.
Coffre, Flandres, XVIᵉ siècle.
Schrankkoffer, Flandern, 16. Jh.
Cofre, Flandes, siglo XVI.
Сундук, Фландрия, 16 век.

187: Chest, France,
16th century.
Coffre, France, XVIᵉ siècle.
Schrankkoffer, Frankreich,
16. Jh.
Cofre, Francia, siglo XVI.
Сундук, Франция, 16 век.

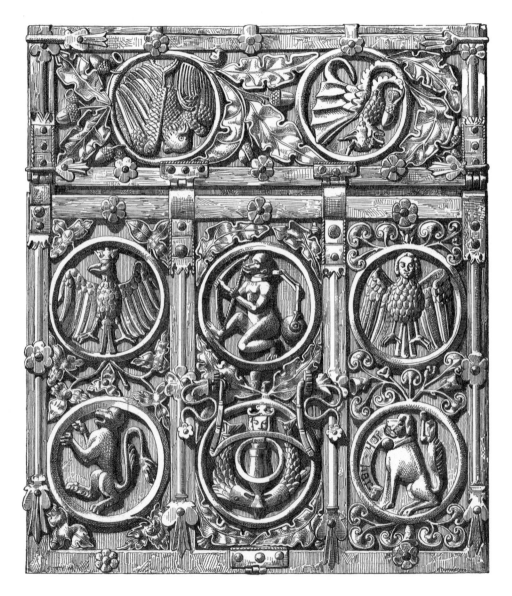

188:
Chest, Germany,
14th century.
Coffre, Allemagne,
XIVᵉ siècle.
Schrankkoffer,
Deutschland, 14. Jh.
Cofre, Alemania,
siglo XIV.
Сундук, Германия,
14 век.

189:
Chest, Spain,
17th century.
Coffre, Espagne,
XVIIᵉ siècle.
Schrankkoffer,
Spanien, 17. Jh.
Cofre, España,
siglo XVII.
Сундук, Испания,
17 век.

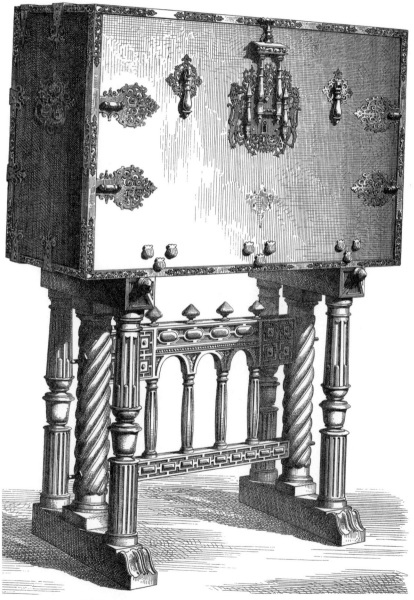

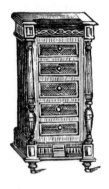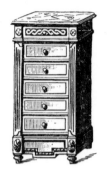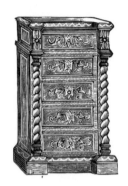

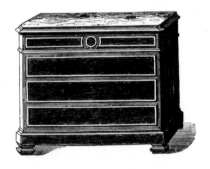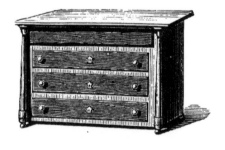

Chests of drawers, England, 19th century.
Commodes, Angleterre, XIX^e siècle.
Kommoden, England, 19. Jh.
Cómodas, Inglaterra, siglo XIX.
Комоды, Англия, 19 век.

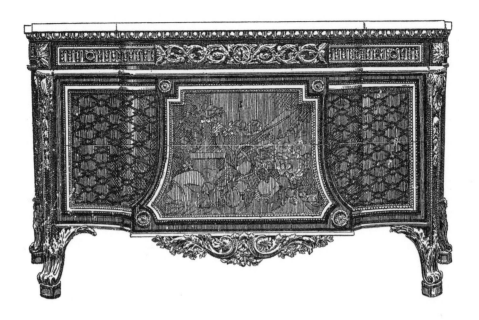

Chests of drawers, France,
18th century.
Commodes, France, XVIIIe siècle.
Kommoden, Frankreich, 18. Jh.
Cómodas, Francia, siglo XVIII.
Комоды, Франция, 18 век.

Havard, *L'Art dans la maison*,
Paris, 1884.

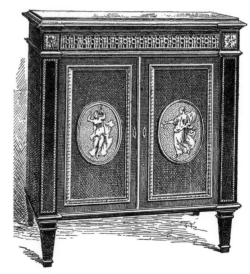

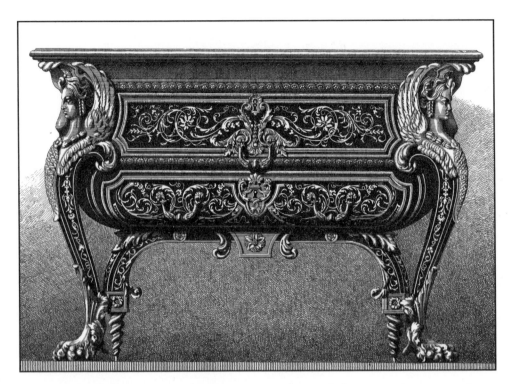

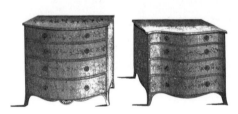

Chest of drawers, France, 16th century.
Commode, France, XVI^e siècle.
Kommode, Frankreich, 16. Jh.
Cómoda, Francia, siglo XVI.
Комод, Франция, 16 век.

Hepplewhite, chests of drawers, England,
ca. 1780.
Hepplewhite, commodes, Angleterre, vers 1780.
Hepplewhite, Kommoden, England, um 1780.
Hepplewhite, cómodas, Inglaterra, hacia 1780.
Хэплуайт, Комоды, Англия, ок. 1780.

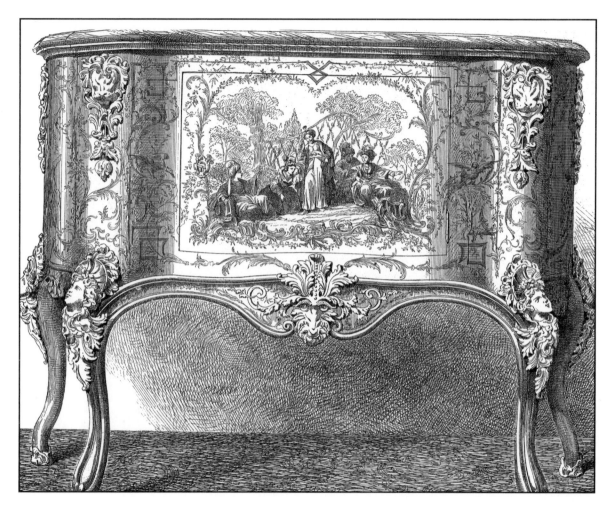

Lippmann, chest of drawers, France, 18th century.
Lippmann, commode, France, XVIIIe siècle.
Lippmann, Kommode, Frankreich, 18. Jh.
Lippmann, cómoda, Francia, siglo XVIII.
Липман, Комод, Франция, 18 век.

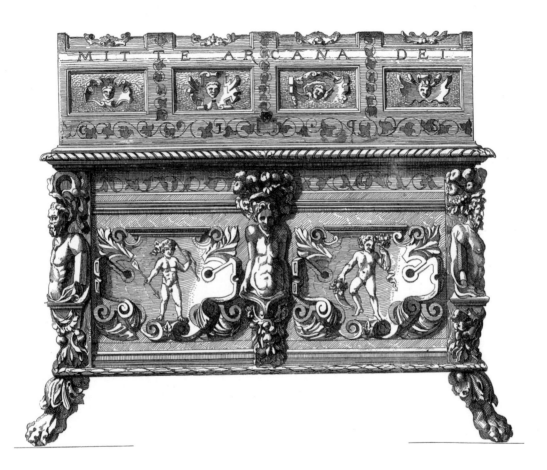

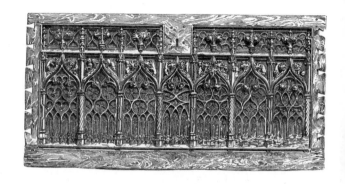

194:
Sideboard, France, 16th century.
Bahut, France, XVI^e siècle.
Dielenschrank, Frankreich, 16. Jh.
Arcón, Francia, siglo XVI.
Буфет, Франция, 16 век.

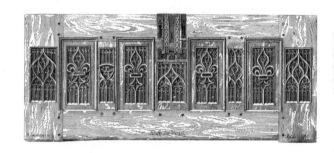

195:
Chests, France, 15th century.
Coffres, France, XVI^e siècle.
Schrankkoffer, Frankreich, 15. Jh.
Cofres, Francia, siglo XV.
Сундуки, Франция, 15 век.

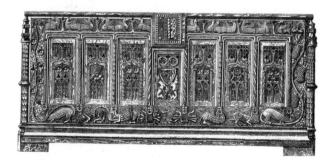

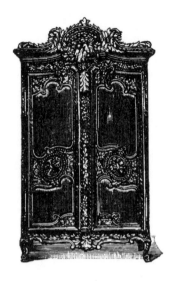
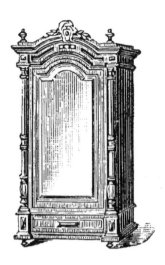
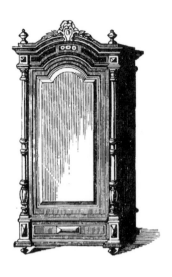
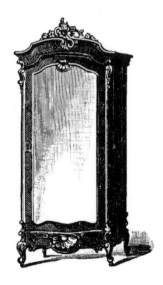
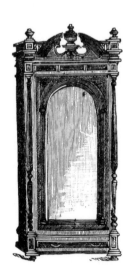

196-197:
Wardrobes, England,
18th century.
Armoires, Angleterre,
XVIII^e siècle.
Schränke, England, 18. Jh.
Armarios, Inglaterra, siglo XVIII.
Шкафы, Англия, 18 век.

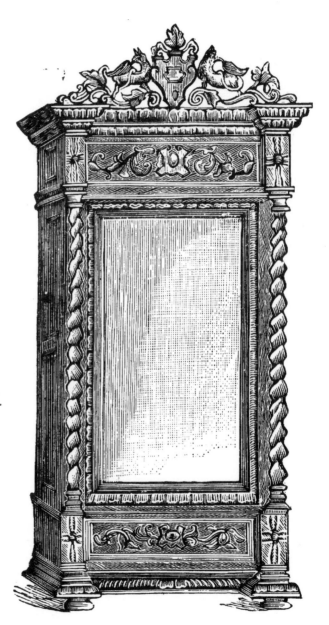

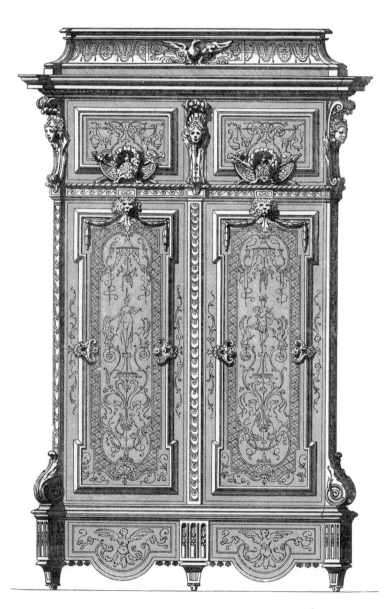

Wardrobe, France,
17th century.
Armoire, France,
XVII^e siècle.
Schränk, Frankreich,
17. Jh.
Armario, Francia,
siglo XVII.
Шкаф, Франция, 17
век.

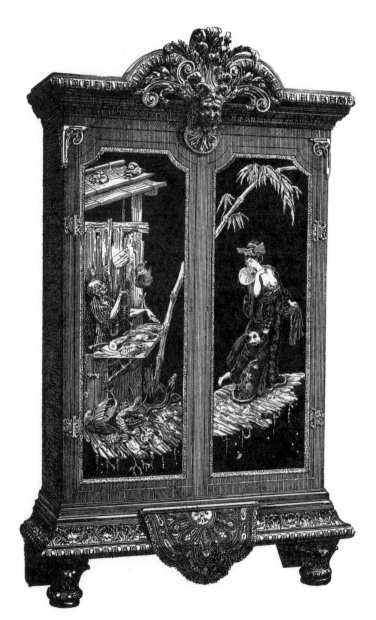

Wardrobe, France,
18th century.
Armoire, France, XVIIIᵉ siècle.
Schränk, Frankreich,
18. Jh.
Armario, Francia,
siglo XVIII.
Шкаф, Франция,
18 век.

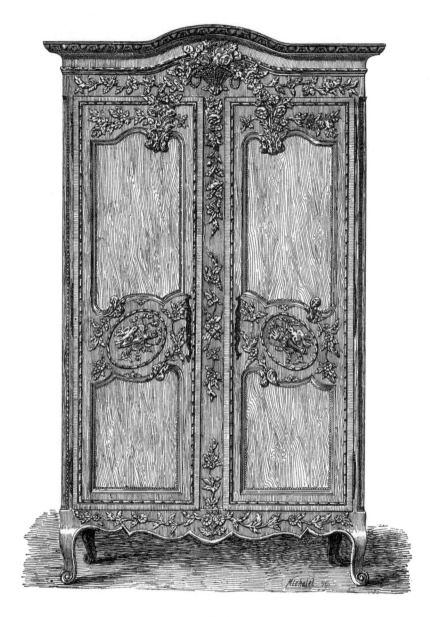

Michelet sc.

200

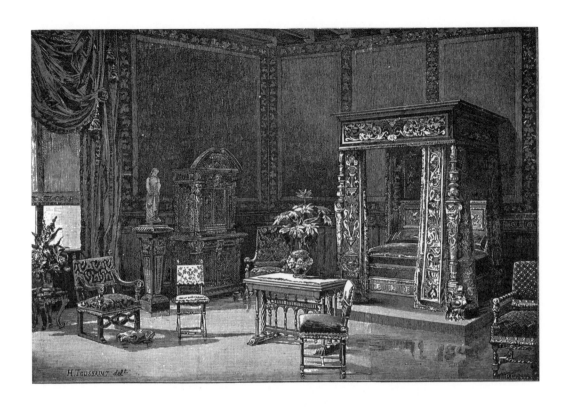

200:
Wardrobe, France, 18th century.
Armoire, France, XVIIIᵉ siècle.
Schränk, Frankreich, 18. Jh.
Armario, Francia, siglo XVIII.
Шкаф, Франция, 18 век.

201:
Bedroom, France, 17th century.
Chambre à coucher, France,
XVIIᵉ siècle.
Zimmer, Frankreich, 17. Jh.
Habitación, Francia, siglo XVII.
Спальня, Франция, 17 век.

Havard, *L'Art dans la maison*, Paris,
1884.

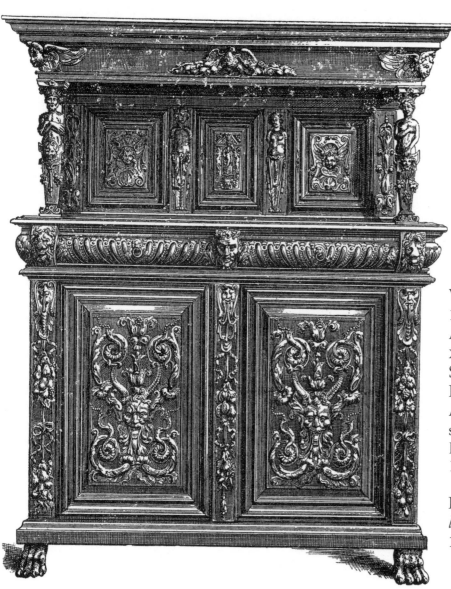

Wardrobe, France,
16th century.
Armoire, France,
XVIᵉ siècle.
Schränk,
Frankreich, 16. Jh.
Armario, Francia,
siglo XVI.
Шкаф, Франция,
16 век.

Havard, *L'Art dans
la maison*, Paris,
1884.

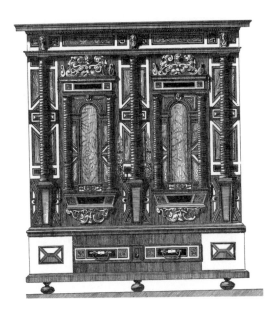

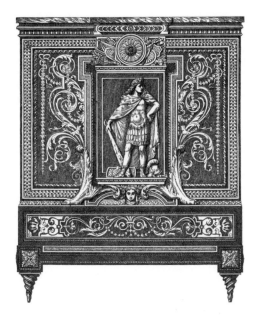

Wardrobe, Germany, 17th century.
Armoire, Allemagne, XVIIᵉ siècle.
Schränk, Deutschland, 17. Jh.
Armario, Alemania, siglo XVII.
Шкаф, Германия, 17 век.

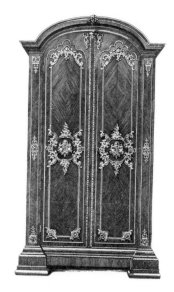

Wardrobes, France, 18th century.
Armoires, France, XVIIIᵉ siècle.
Schränke, Frankreich, 18. Jh.
Armarios, Francia, siglo XVIII.
Шкафы, Франция, 18 век.

Achevé d'imprimer
en Slovaquie
en janvier 2005

Dépôt légal 1er trimestre 2005